國畫技法入門300例：吉祥生肖

王向陽 編著

北星圖書事業股份有限公司
NORTH STAR BOOKS CO., LTD.

内 容 提 要

寫意畫以其鮮明的藝術特色，成為中華民族文化的一個重要組成部分。本書以專題案例的形式，從廣大中老年國畫愛好者的實際需要出發，系統講解了繪製國畫寫意吉祥生肖的工具材料、基本概念、學習過程與方法，以及寫意吉祥生肖的創作畫法。

本書內容豐富，共9章，分別詳細地介紹了鼠、牛、兔、馬、羊、猴、雞、狗、豬的繪製技法，包括鼠頭的畫法、完整老鼠的畫法、老鼠題材創作的畫法；牛頭的畫法、牛軀幹的畫法、腿的畫法、尾巴的畫法、完整牛的畫法、牛題材創作的畫法；兔頭的畫法、完整兔的畫法、兔題材創作的畫法；馬頭的畫法、馬腿的畫法、馬蹄的畫法、完整馬的畫法、馬題材創作的畫法；羊頭的畫法、完整羊的畫法、羊題材創作的畫法；猴頭的畫法、猴四肢的畫法、猴題材創作的畫法；母雞頭的畫法、公雞頭的畫法、雞爪的畫法、雞翅膀的畫法、小雞的畫法、一組小雞的畫法、完整公雞的畫法、雞題材創作的畫法；狗頭的畫法、狗腿的畫法、完整狗的畫法、狗題材創作的畫法；豬頭的畫法、豬蹄的畫法、完整豬的畫法、豬題材創作的畫法。本書對於正準備提高國畫寫意繪畫修養和技法的讀者來說是一本不錯的教材和臨摹範本。

本書適合美術愛好者自學使用，也適合作為美術培訓機構的培訓教材。

國家圖書館出版品預行編目(CIP)資料

國畫技法入門300例 : 吉祥生肖 / 王向陽作.
-- 新北市 : 北星圖書, 2017.08
面； 公分
ISBN 978-986-6399-55-8(平裝)

1.中國畫 2.繪畫技法

944.3　　106001201

國畫技法入門300例：吉祥生肖

作　　者│王向陽
發 行 人│陳偉祥
發　　行│北星圖書事業股份有限公司
地　　址│新北市永和區中正路458號B1
電　　話│886-2-29229000
傳　　真│886-2-29229041
網　　址│www.nsbooks.com.tw
E-MAIL│nsbook@nsbooks.com.tw
劃撥帳戶│北星文化事業有限公司
劃撥帳號│50042987
製版印刷│森達製版有限公司
校　　對│林冠霈

出 版 日│2017年8月
I S B N│978-986-6399-55-8
定　　價│380元

目錄

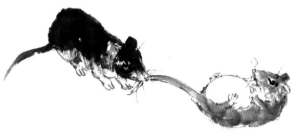

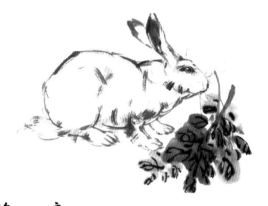

第九章
豬的基本畫法　119

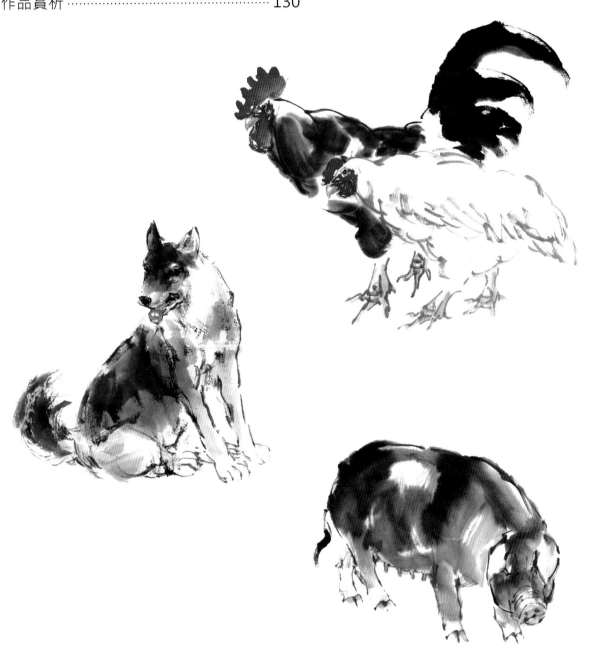

第一章 鼠的基本畫法
鼠頭的畫法

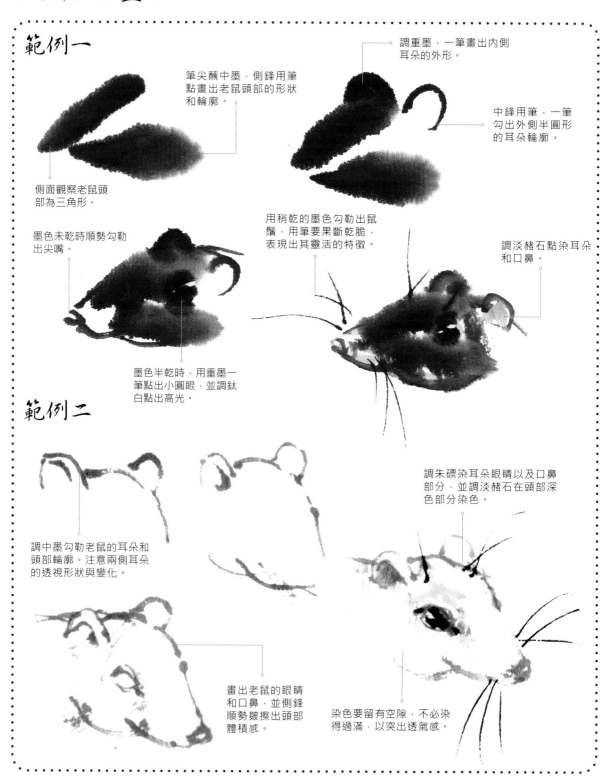

範例一

調重墨，一筆畫出內側耳朵的外形。

筆尖蘸中墨，側鋒用筆點畫出老鼠頭部的形狀和輪廓。

中鋒用筆，一筆勾出外側半圓形的耳朵輪廓。

側面觀察老鼠頭部為三角形。

墨色未乾時順勢勾勒出尖嘴。

用稍乾的墨色勾勒出鼠鬚，用筆要果斷乾脆，表現出其靈活的特徵。

調淡赭石點染耳朵和口鼻。

墨色半乾時，用重墨一筆點出小圓眼，並調鈦白點出高光。

範例二

調朱磲染耳朵眼睛以及口鼻部分，並調淡赭石在頭部深色部分染色。

調中墨勾勒老鼠的耳朵和頭部輪廓。注意兩側耳朵的透視形狀與變化。

畫出老鼠的眼睛和口鼻，並側鋒順勢皴擦出頭部體積感。

染色要留有空隙，不必染得過滿，以突出透氣感。

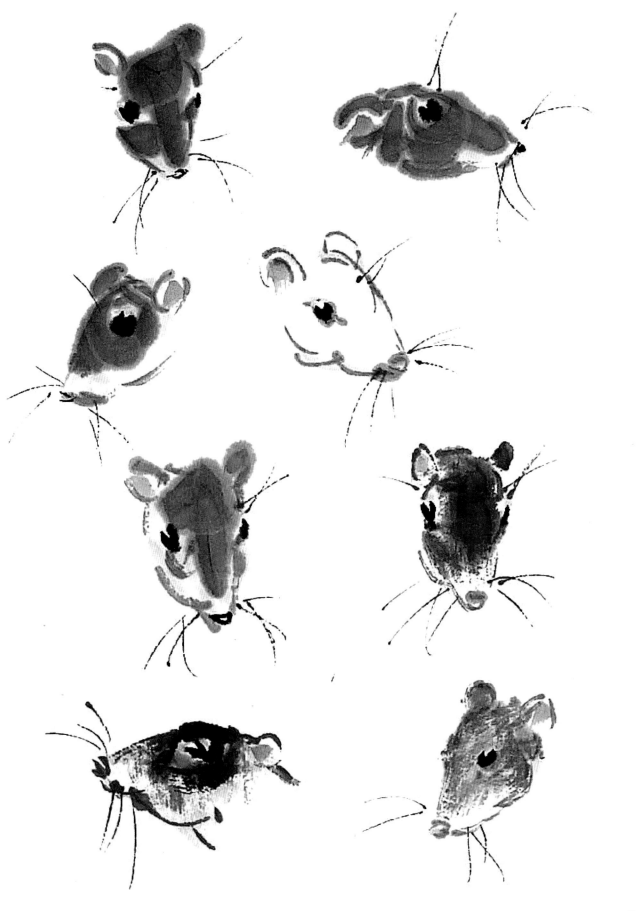

完整老鼠的畫法

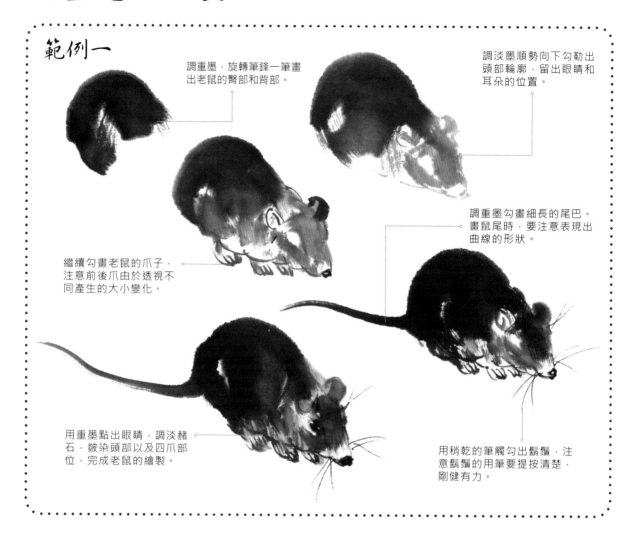

範例一

調重墨，旋轉筆鋒一筆畫出老鼠的臀部和背部。

調淡墨順勢向下勾勒出頭部輪廓，留出眼睛和耳朵的位置。

調重墨勾畫細長的尾巴。畫鼠尾時，要注意表現出曲線的形狀。

繼續勾畫老鼠的爪子，注意前後爪由於透視不同產生的大小變化。

用重墨點出眼睛，調淡赭石，皴染頭部以及四爪部位，完成老鼠的繪製。

用稍乾的筆觸勾出鬍鬚，注意鬍鬚的用筆要提按清楚，剛健有力。

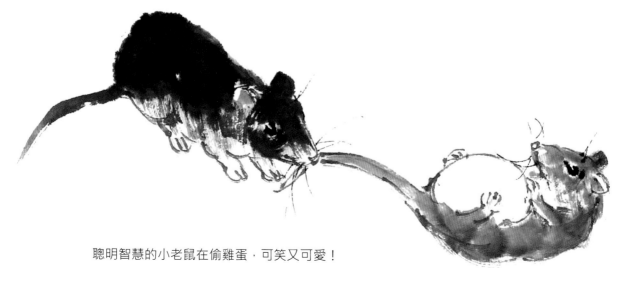

聰明智慧的小老鼠在偷雞蛋，可笑又可愛！

範例二

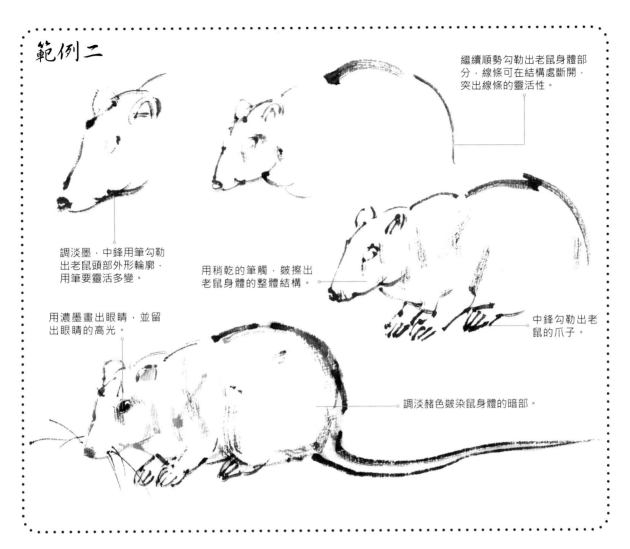

繼續順勢勾勒出老鼠身體部分，線條可在結構處斷開，突出線條的靈活性。

調淡墨，中鋒用筆勾勒出老鼠頭部外形輪廓，用筆要靈活多變。

用稍乾的筆觸，皴擦出老鼠身體的整體結構。

中鋒勾勒出老鼠的爪子。

用濃墨畫出眼睛，並留出眼睛的高光。

調淡赭色皴染鼠身體的暗部。

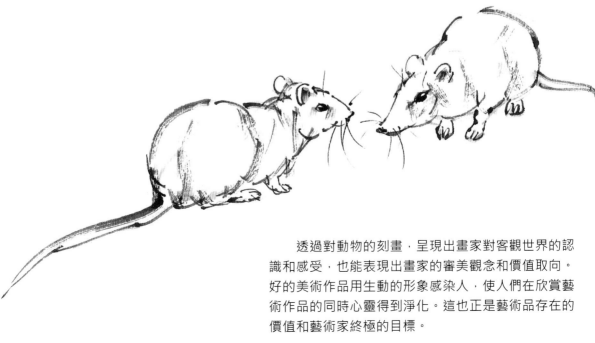

透過對動物的刻畫，呈現出畫家對客觀世界的認識和感受，也能表現出畫家的審美觀念和價值取向。好的美術作品用生動的形象感染人，使人們在欣賞藝術作品的同時心靈得到淨化。這也正是藝術品存在的價值和藝術家終極的目標。

老鼠題材創作的畫法

　　《金鼠賀歲》是以鼠為主角的賀歲題材作品。畫家借用燈盞喻以夜晚，鞭炮喻以年節喜慶，又以葵花籽喻以多子、連年有餘。整幅作品給人以喜慶安逸而吉祥的氛圍。國畫中常繪製"老鼠偷油"的典故，以表現畫家的閒情逸趣。

調重墨繪製出老鼠的外形輪廓，注意身體和頭部的墨色變化。

繪製創作前，先要考慮好畫面構圖，再確定出老鼠在畫面中的位置。

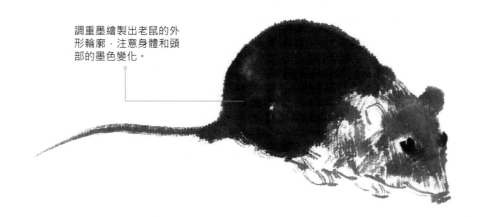

確定好畫面構圖，調淡墨勾畫出燈臺，注意燈臺和老鼠的墨色要形成對比。老鼠造型要嚴謹，燈臺的造型要自由一些，以充分發揮宣紙水墨淋漓的特性。

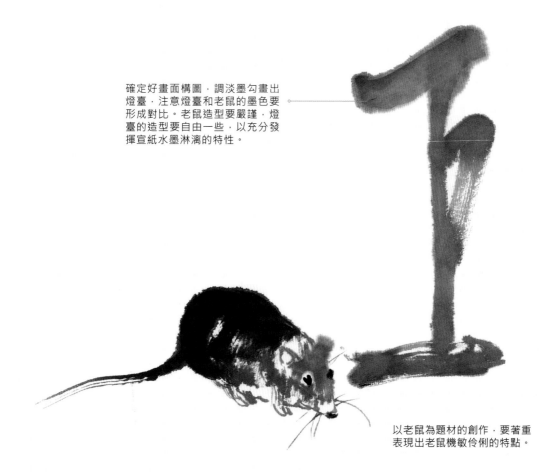

以老鼠為題材的創作，要著重表現出老鼠機敏伶俐的特點。

活躍於好萊塢的造形家、角色設計師

由片桐裕司親自授課，
3天短期集訓雕塑研習課程

課程包含「創造角色造形的思維方式」、「3次元的觀察法、整體造型等造形基礎課程」，以及由講師示範雕塑的步驟。透過主題講解，學習如何雕塑角色造形。同時，短期集訓研習會中也有「如何建立自信心」、「如何克服自己」等精神層面的講座。目前在東京、大阪、名古屋都有開課，並擴展至台灣。由北星圖書重資邀請來台授課。

【3日雕塑營內容】

課程開始	雕塑示範	製作雕像	好萊塢電影講義作品分析	作品完成！
何謂3次元的觀察法，整體造形基礎課程。	依角色造形詳解每一步驟及示範。	學員各自製作主題課程的角色造形，也依學員程度進行個別指導。	介紹曾經參與製作的好萊塢電影作品，以及分享製作過程的內幕。	3天集訓製作的作品及研習會學員合影。研習會後舉辦交流餐會。

【雕塑營學員主題課程設計及雕塑作品】

黏土、造形、工具、圖書
NORTH STAR BOOKS

雕塑營中所使用的各種工具與片桐裕司所著作的書籍皆有販售

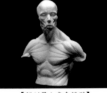
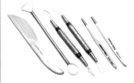

【迷你頭蓋骨模型】	【解剖學上半身模型】	【造形工具基本6件組】	【NSP黏土 Medium】	【雕塑用造形底座】

報名單位 ｜ 北星圖書事業股份有限公司
洽詢專線 ｜ (02) 2922-9000 *16 洪小姐
E-mail ｜ nsbook@nsbooks.com.tw

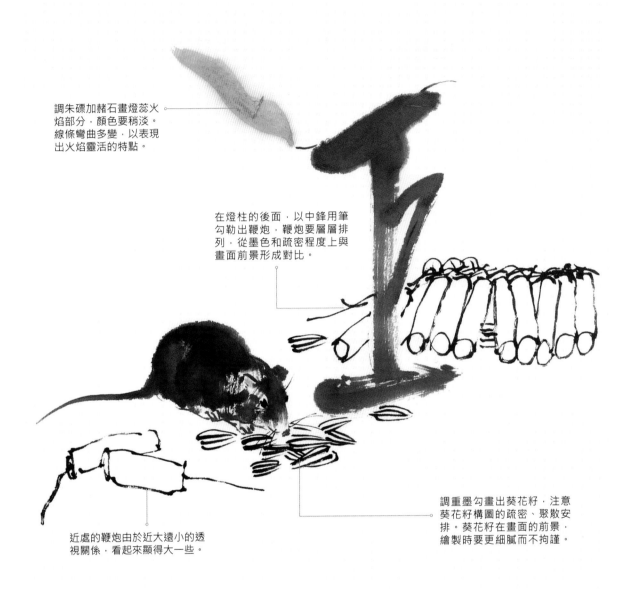

調朱磦加赭石畫燈蕊火焰部分，顏色要稍淡。線條彎曲多變，以表現出火焰靈活的特點。

在燈柱的後面，以中鋒用筆勾勒出鞭炮，鞭炮要層層排列，從墨色和疏密程度上與畫面前景形成對比。

近處的鞭炮由於近大遠小的透視關係，看起來顯得大一些。

調重墨勾畫出葵花籽，注意葵花籽構圖的疏密、聚散安排。葵花籽在畫面的前景，繪製時要更細膩而不拘謹。

　　繪製老鼠創作的時候，不僅要考慮到各部分造型的準確，還要注意畫面中靜物的構圖。此作品採用三角形構圖，老鼠和燈臺是畫面的中心，墨色略重；而鞭炮和葵花籽則採用雙勾法，乾濕對比強烈，以增強了畫面的空間感。

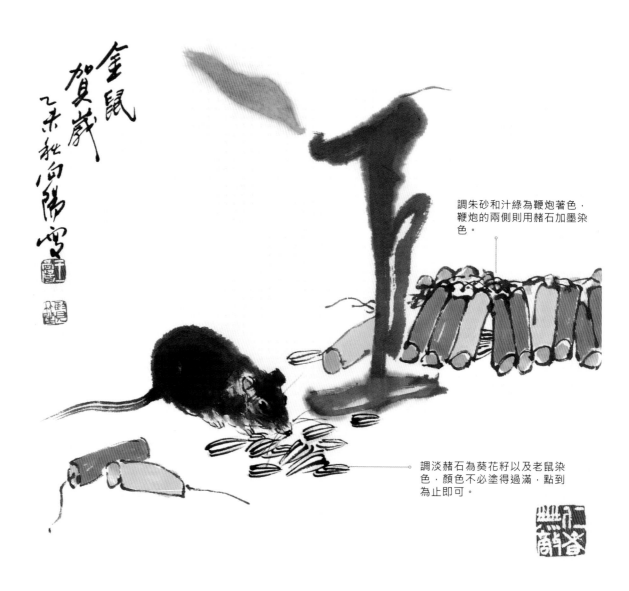

調朱砂和汁綠為鞭炮著色，
鞭炮的兩側則用赭石加墨染
色。

調淡赭石為葵花籽以及老鼠染
色，顏色不必塗得過滿，點到
為止即可。

畫面著色結束之後，添加題款並鈐印，完成《金鼠賀歲》的繪製。

作品賞析

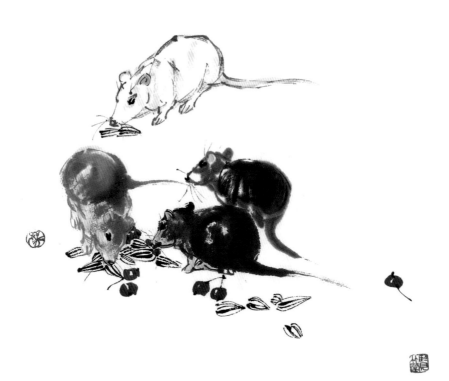

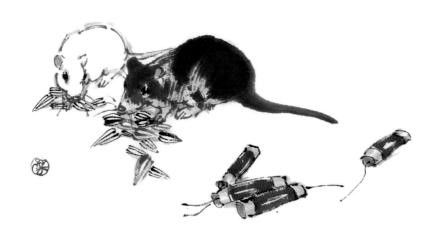

鞭炮具有強烈的節日氣氛，而瓜子的勾線則在一黑一白的老鼠基礎上增加一個灰調子，形式上顯得更為豐富。兩隻老鼠在進食時又有交流，使畫面更為生動。

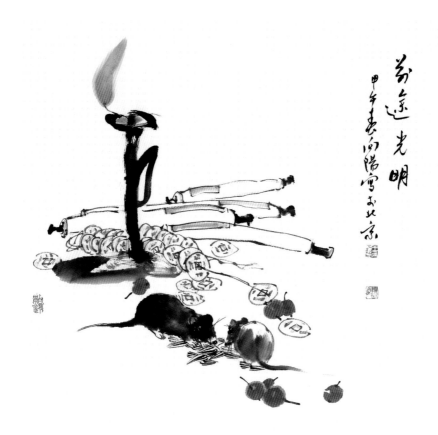

《前途光明》

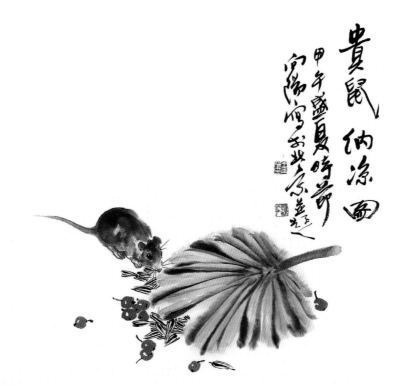

《貴鼠納涼圖》

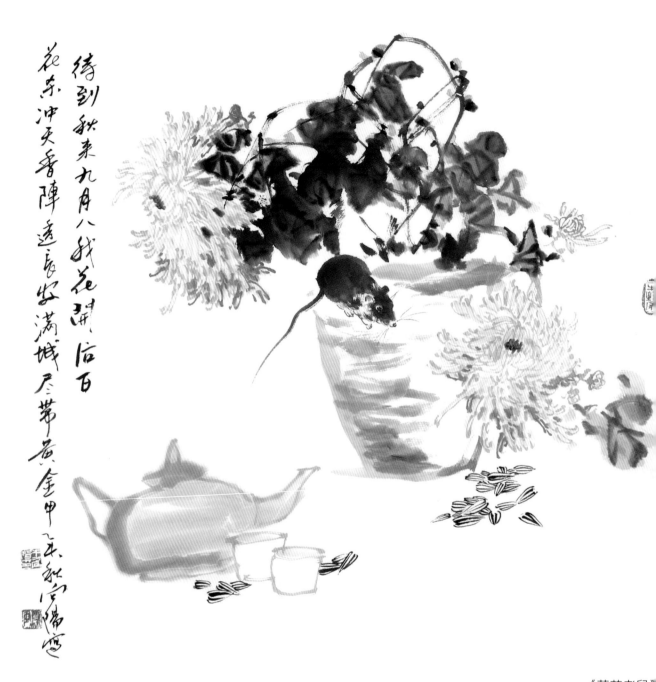

待到秋來九月八我花開後百
花殺沖天香陣透長安滿城盡帶黃金甲

《菊花老鼠》

案頭菊花、茶壺和茶杯等配景以突出畫面的人文氣息，而題款配一首古詩更使得畫面昇華到了富有書卷氣的文人畫。

16

第二章 牛的基本畫法

牛頭的畫法

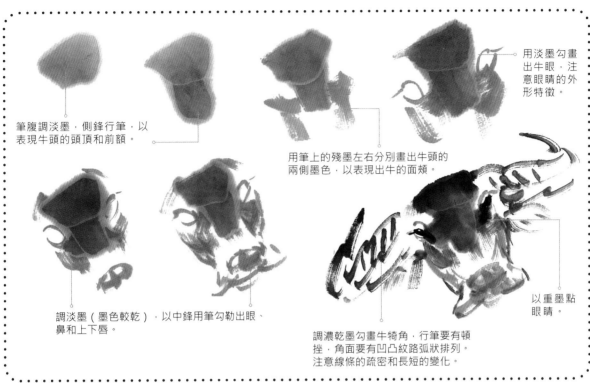

筆腹調淡墨，側鋒行筆，以表現牛頭的頭頂和前額。

用筆上的殘墨左右分別畫出牛頭的兩側墨色，以表現出牛的面頰。

用淡墨勾畫出牛眼，注意眼睛的外形特徵。

調淡墨（墨色較乾），以中鋒用筆勾勒出眼、鼻和上下唇。

調濃乾墨勾畫牛犄角，行筆要有頓挫，角面要有凹凸紋路弧狀排列。注意線條的疏密和長短的變化。

以重墨點眼睛。

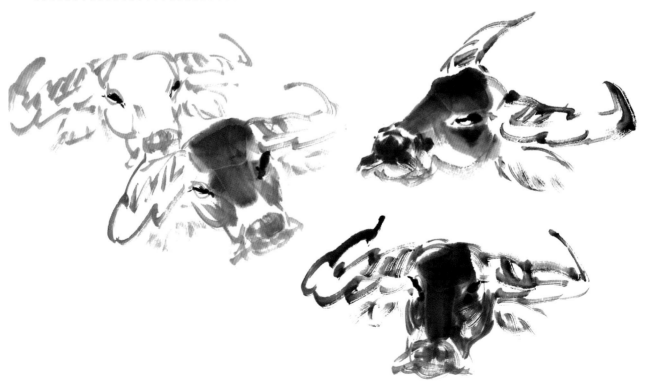

牛軀幹的畫法

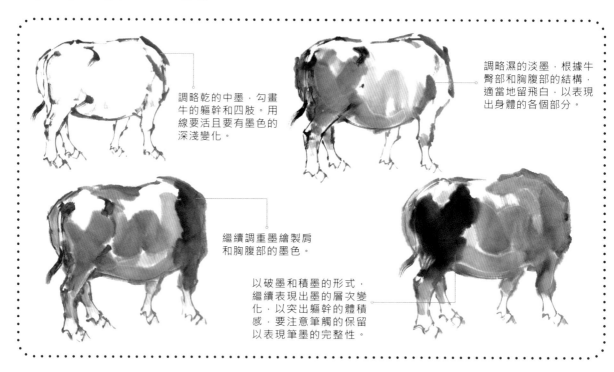

調略乾的中墨，勾畫牛的軀幹和四肢。用線要活且要有墨色的深淺變化。

調略濕的淡墨，根據牛臀部和胸腹部的結構，適當地留飛白，以表現出身體的各個部分。

繼續調重墨繪製肩和胸腹部的墨色。

以破墨和積墨的形式，繼續表現出墨的層次變化，以突出軀幹的體積感，要注意筆觸的保留以表現筆墨的完整性。

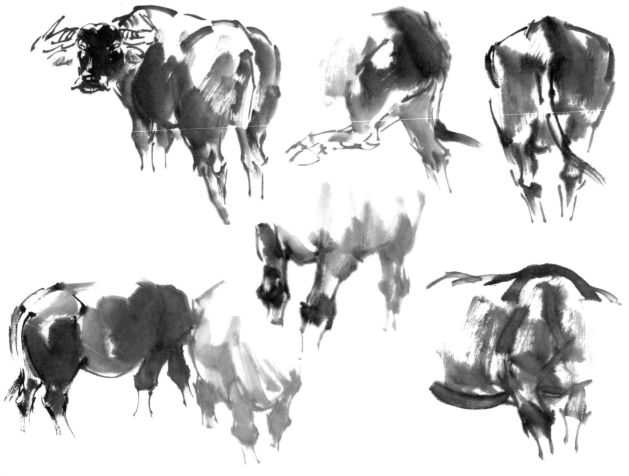

牛腿和牛蹄的畫法

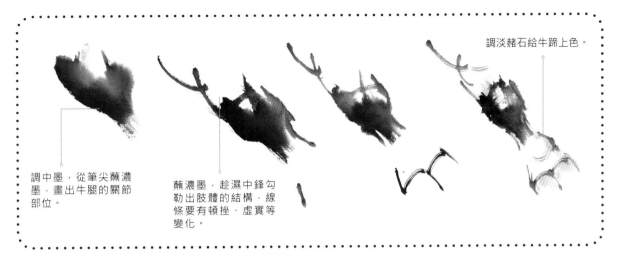

調中墨，從筆尖蘸濃墨，畫出牛腿的關節部位。

蘸濃墨，趁濕中鋒勾勒出肢體的結構，線條要有頓挫、虛實等變化。

調淡赭石給牛蹄上色。

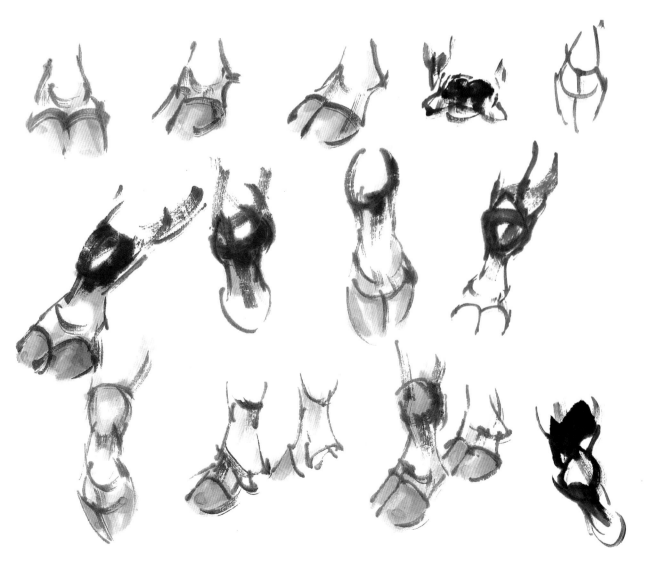

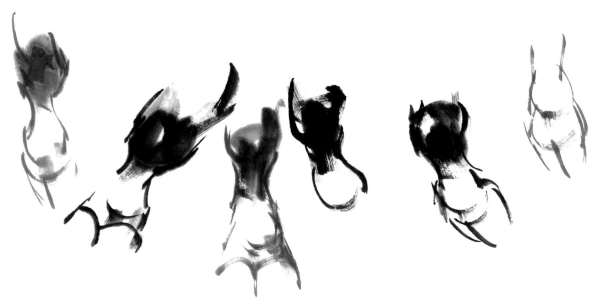

尾巴的畫法

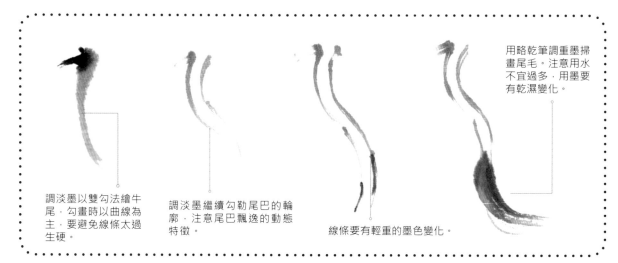

調淡墨以雙勾法繪牛尾，勾畫時以曲線為主，要避免線條太過生硬。

調淡墨繼續勾勒尾巴的輪廓，注意尾巴飄逸的動態特徵。

線條要有輕重的墨色變化。

用略乾筆調重墨掃畫尾毛。注意用水不宜過多，用墨要有乾濕變化。

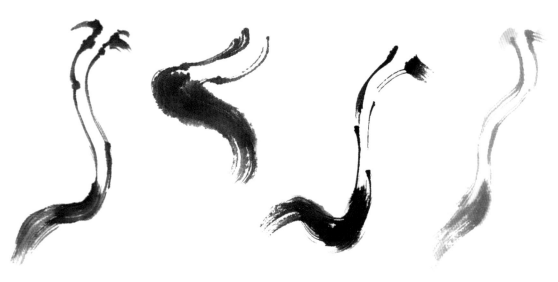

完整牛的畫法

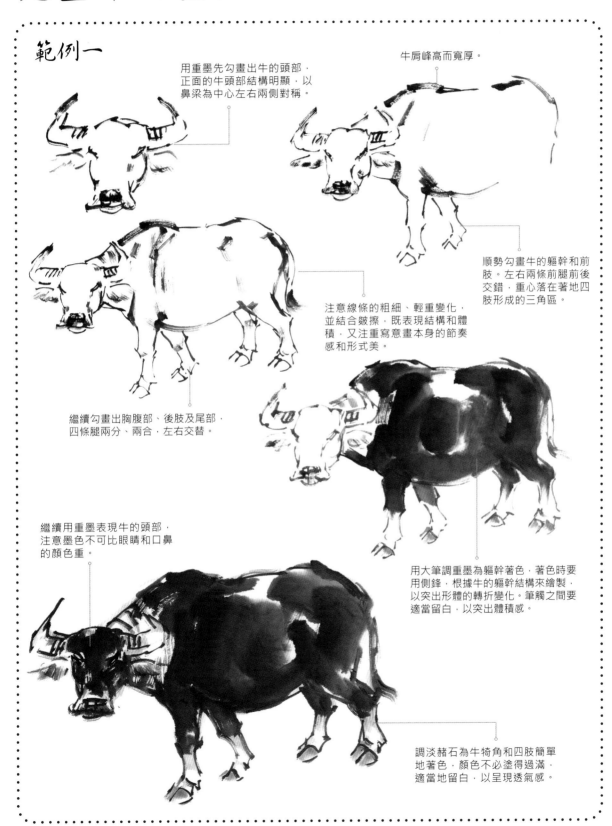

範例一

用重墨先勾畫出牛的頭部，正面的牛頭部結構明顯，以鼻梁為中心左右兩側對稱。

牛肩峰高而寬厚。

順勢勾畫牛的軀幹和前肢。左右兩條前腿前後交錯，重心落在著地四肢形成的三角區。

注意線條的粗細、輕重變化，並結合皴擦，既表現結構和體積，又注重寫意畫本身的節奏感和形式美。

繼續勾畫出胸腹部、後肢及尾部，四條腿兩分、兩合，左右交替。

用大筆調重墨為軀幹著色，著色時要用側鋒，根據牛的軀幹結構來繪製，以突出形體的轉折變化。筆觸之間要適當留白，以突出體積感。

繼續用重墨表現牛的頭部，注意墨色不可比眼睛和口鼻的顏色重。

調淡赭石為牛犄角和四肢簡單地著色，顏色不必塗得過滿，適當地留白，以呈現透氣感。

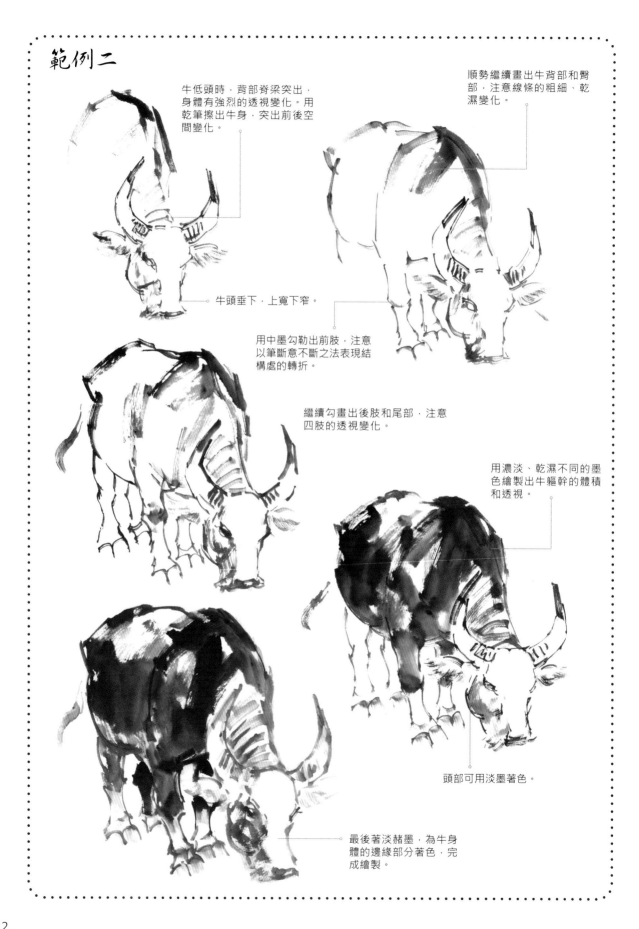

範例二

牛低頭時，背部脊梁突出，身體有強烈的透視變化。用乾筆擦出牛身，突出前後空間變化。

順勢繼續畫出牛背部和臀部，注意線條的粗細、乾濕變化。

牛頭垂下，上寬下窄。

用中墨勾勒出前肢，注意以筆斷意不斷之法表現結構處的轉折。

繼續勾畫出後肢和尾部，注意四肢的透視變化。

用濃淡、乾濕不同的墨色繪製出牛軀幹的體積和透視。

頭部可用淡墨著色。

最後著淡赭墨，為牛身體的邊緣部分著色，完成繪製。

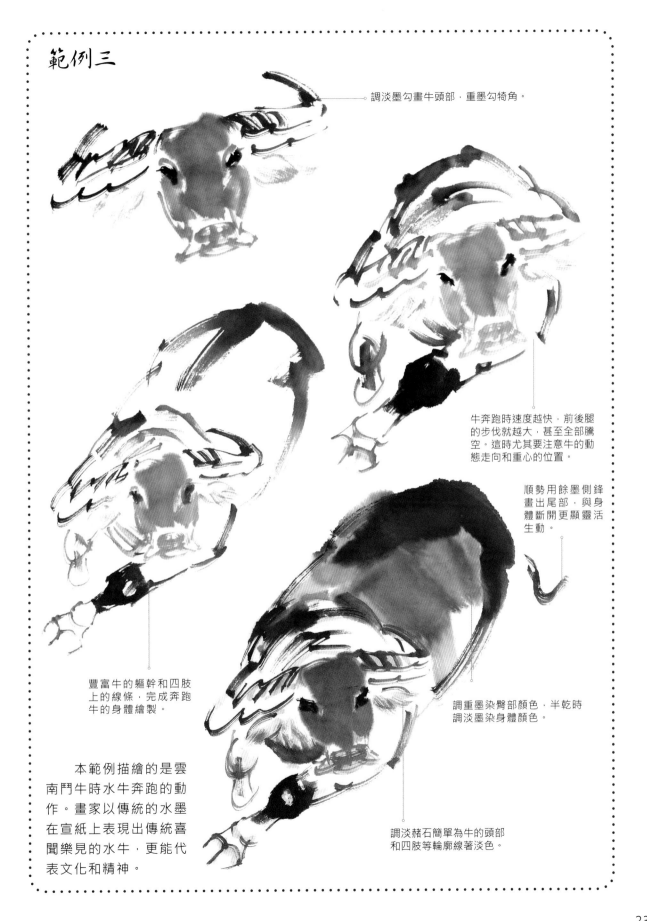

範例三

調淡墨勾畫牛頭部，重墨勾犄角。

牛奔跑時速度越快，前後腿的步伐就越大，甚至全部騰空。這時尤其要注意牛的動態走向和重心的位置。

順勢用餘墨側鋒畫出尾部，與身體斷開更顯靈活生動。

豐富牛的軀幹和四肢上的線條，完成奔跑牛的身體繪製。

調重墨染臀部顏色，半乾時調淡墨染身體顏色。

本範例描繪的是雲南鬥牛時水牛奔跑的動作。畫家以傳統的水墨在宣紙上表現出傳統喜聞樂見的水牛，更能代表文化和精神。

調淡赭石簡單為牛的頭部和四肢等輪廓線著淡色。

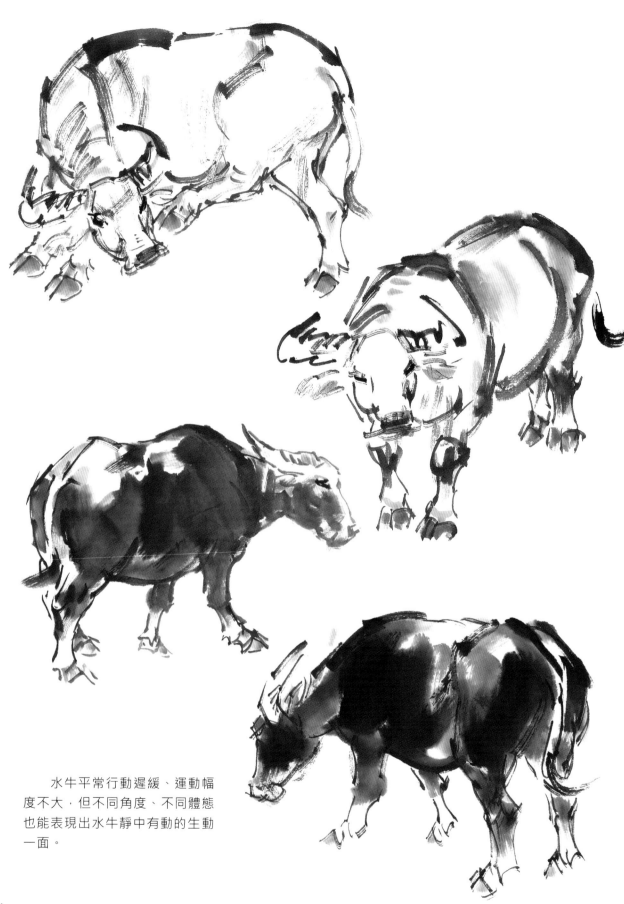

水牛平常行動遲緩、運動幅
度不大，但不同角度、不同體態
也能表現出水牛靜中有動的生動
一面。

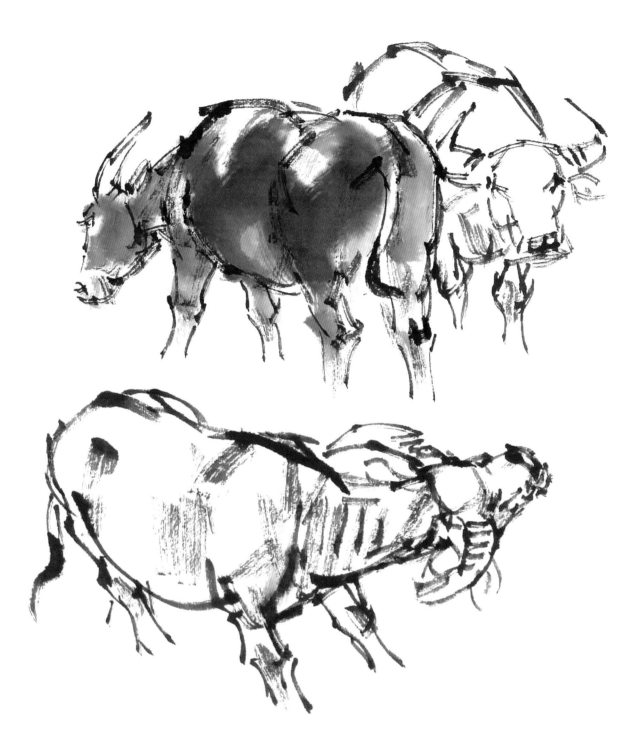

　淺水剛好掩沒過牛蹄，繪製
時留為空白，更能呈現國畫的虛
實相生的特點。

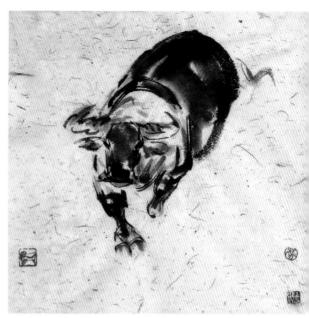
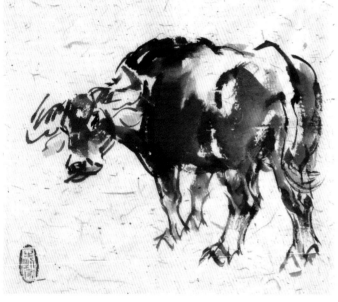
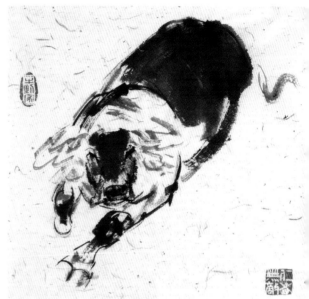
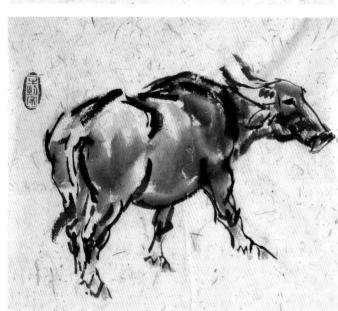
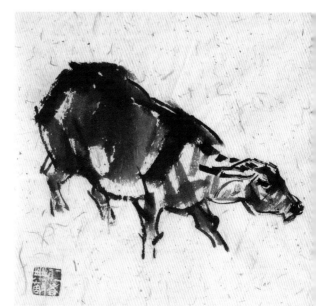

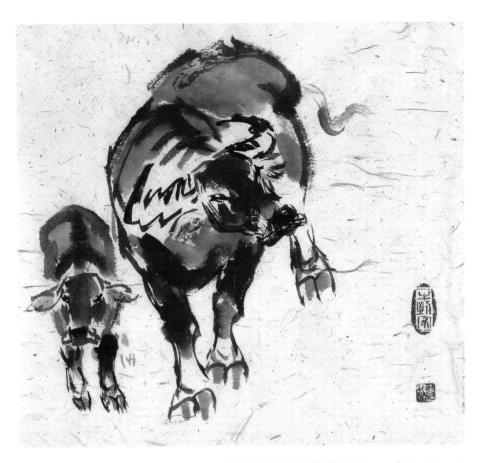

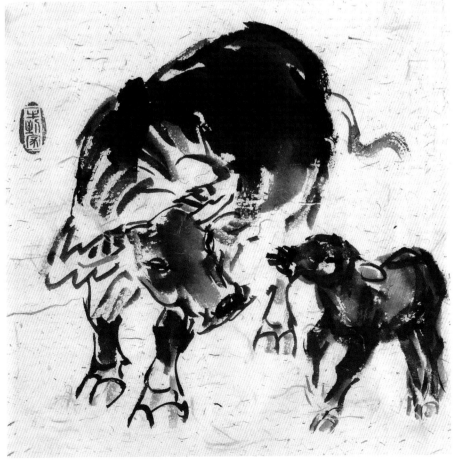

用母牛的碩大
體積和小牛的乖巧
形成鮮明對比，更
能激發人們熱愛動
物、熱愛生活的激
情。

牛題材創作的畫法

《牧童騎牛圖》透過繪製秋天原野上牧童吹笛放牧的情景，表現出閒適平和的美好寓意。此類創作時除了要注意牧童和牛之間的墨色對比之外，還要注意畫面各部分的比例關係。

調重墨繪製畫面前景的牛，牛頭和肩部用墨稍重，牛臀部和後肢部分則用淡墨，以突出牛的身體前後空間。

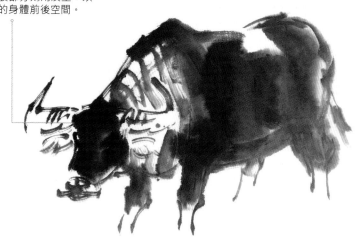

繪製前，首先要確定畫面的構圖形式和各部分比例，做到心裡有數之後再動筆。

確定好牧童在畫面中的位置後，中鋒用筆勾勒出牧童吹笛的造型。

牧童的一條腿隱藏在另一頭牛身後，繪製時注意腿部造型特點的掌握。

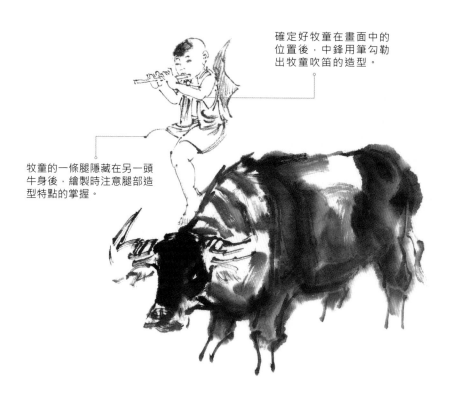

繪製牧童採用雙勾法，和前景中牛的墨色形成的鮮明對比。

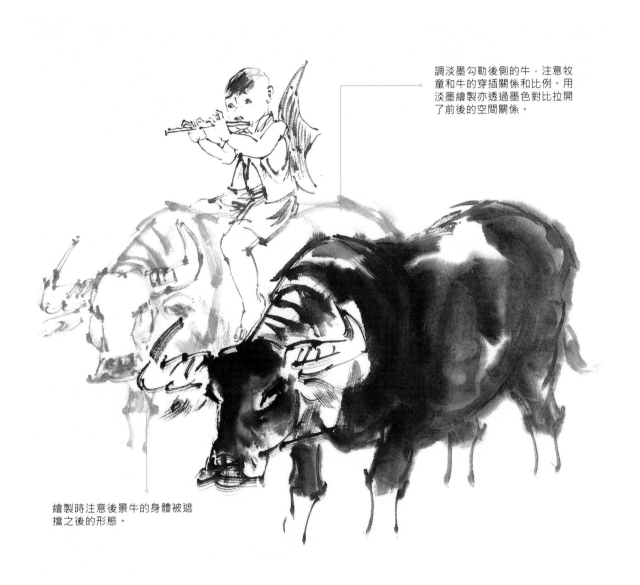

調淡墨勾勒後側的牛，注意牧童和牛的穿插關係和比例。用淡墨繪製亦透過墨色對比拉開了前後的空間關係。

繪製時注意後景牛的身體被遮擋之後的形態。

　　本範例中繪製的要點就是要控制好不同主體物之間的墨色差異，以及畫面中構圖和主體物比例關係的處理。

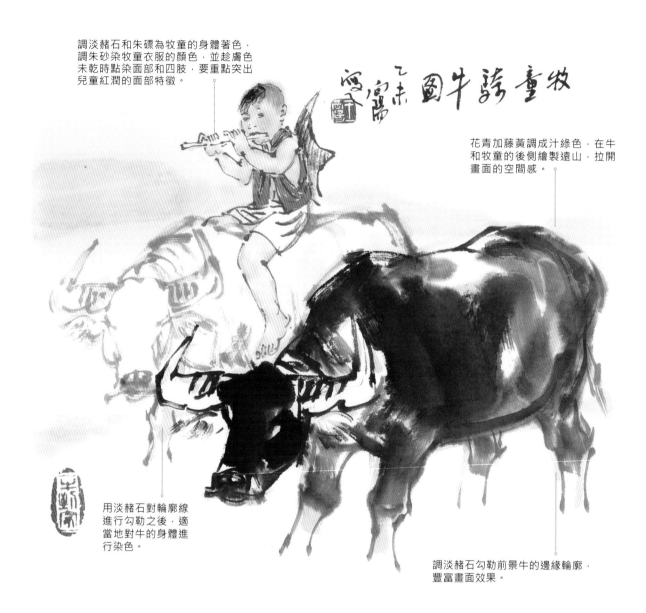

調淡赭石和朱磦為牧童的身體著色，調朱砂染牧童衣服的顏色，並趁膚色未乾時點染面部和四肢，要重點突出兒童紅潤的面部特徵。

花青加藤黃調成汁綠色，在牛和牧童的後側繪製遠山，拉開畫面的空間感。

用淡赭石對輪廓線進行勾勒之後，適當地對牛的身體進行染色。

調淡赭石勾勒前景牛的邊緣輪廓，豐富畫面效果。

對畫面中所繪製景物進行著色並繪製遠山，再為畫面進行題款鈐印，完成牧童騎牛圖的繪製。

作品賞析

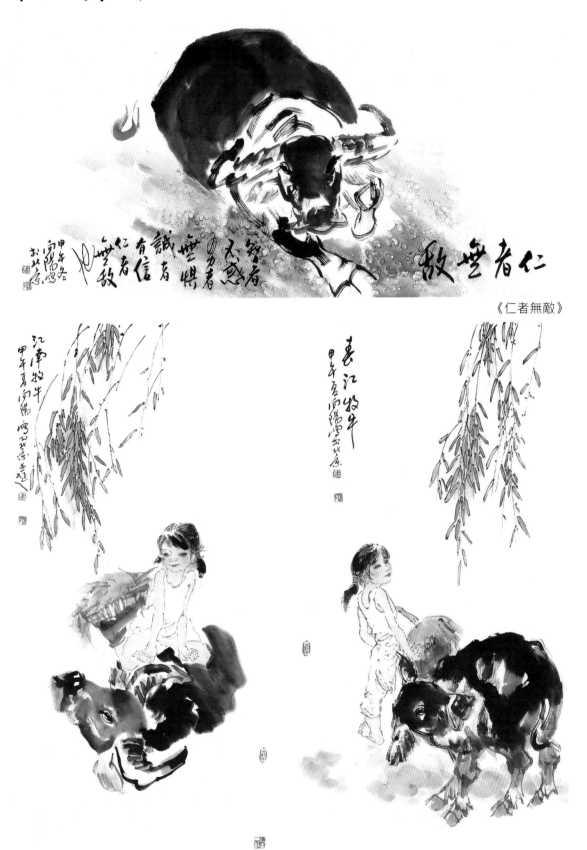

仁者無敵者仁

甲午冬沙陽沈荼
仁者無敵 信者有誠 勇者無懼 智者無惑

《仁者無敵》

江南牧牛
甲午夏沙陽沈荼

春江牧牛
甲午夏沙陽沈荼

《江南牧牛》 《春江牧牛》

31

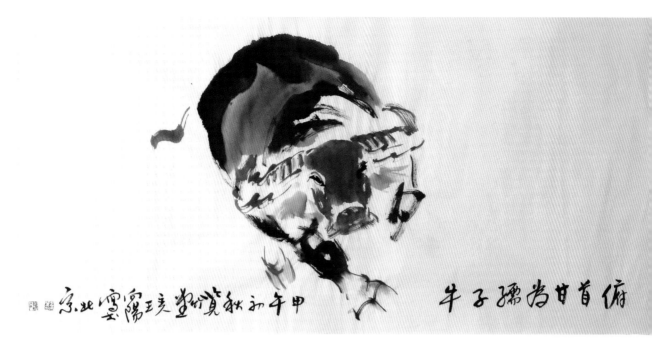

甲午初秋於濠雲堂王之□ 京北　俯首甘為孺子牛

《俯首甘為孺子牛》

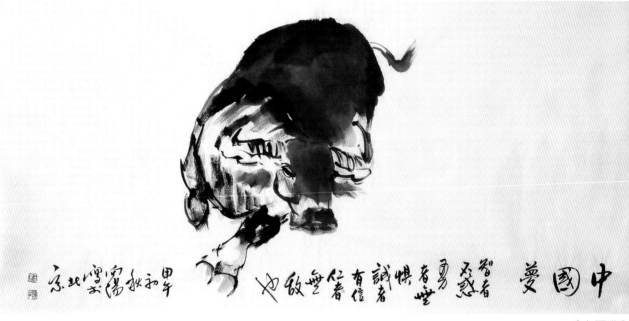

甲午初秋於濠雲堂王之□ 京北　中國夢　智者不惑勇者無懼誠信者有信篤者無敵也

《中國夢》

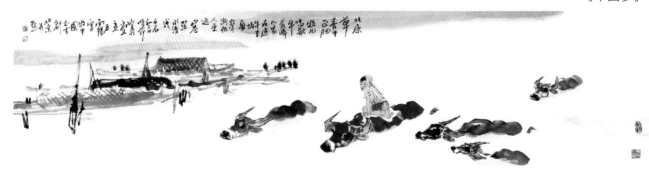

北原草青牛正肥

《北原草青牛正肥》

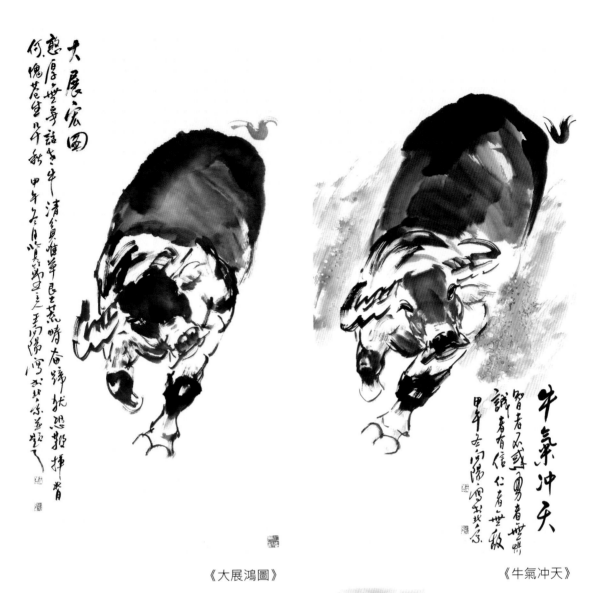

《大展鴻圖》

《牛氣沖天》

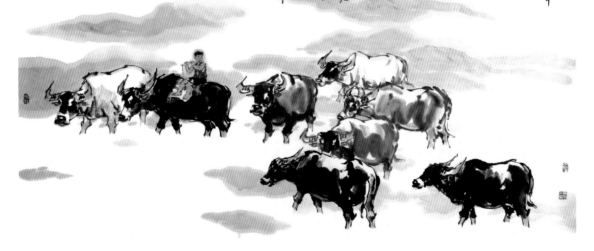

《騎牛遠遠過前村》

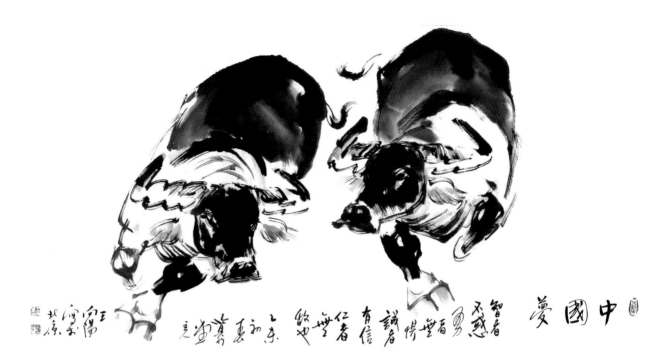

《中國夢》

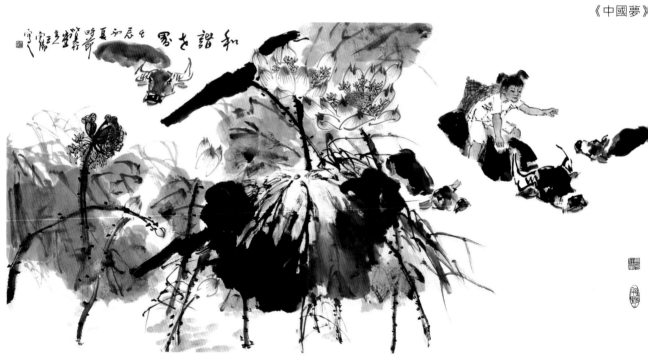

《和諧世界》

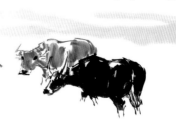

《騎牛遠遠過前村》

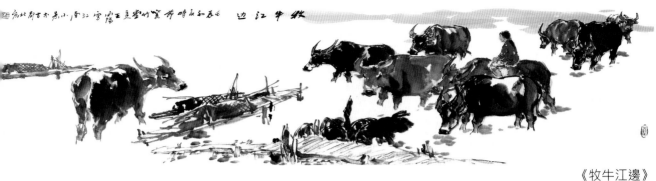

《牧牛江邊》

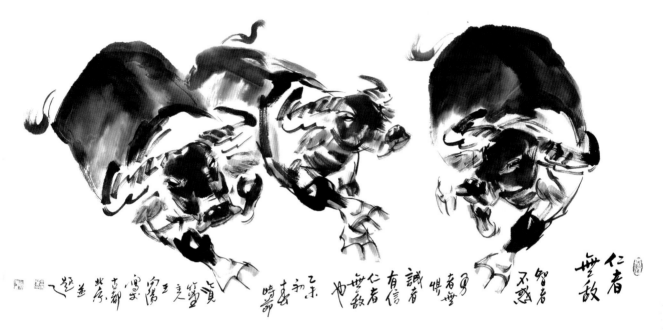

《仁者無敵》

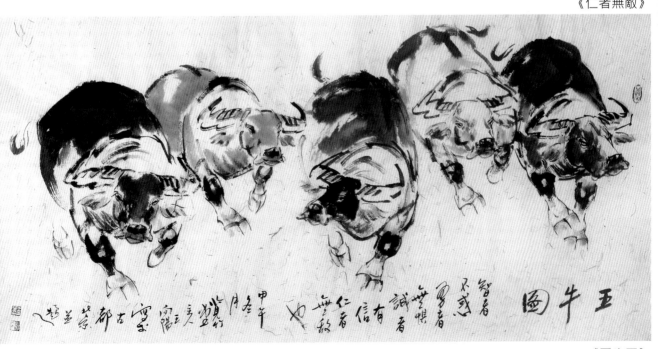

《五牛圖》

第三章 兔的基本畫法
兔頭的畫法

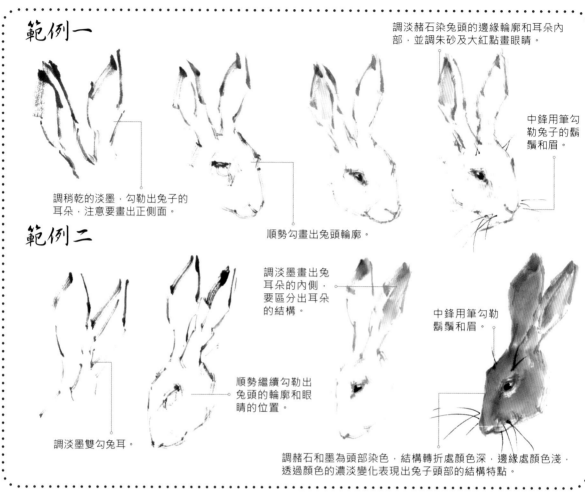

範例一

調稍乾的淡墨,勾勒出兔子的耳朵,注意要畫出正側面。

順勢勾畫出兔頭輪廓。

調淡赭石染兔頭的邊緣輪廓和耳朵內部,並調朱砂及大紅點畫眼睛。

中鋒用筆勾勒兔子的鬍鬚和眉。

範例二

調淡墨雙勾兔耳。

順勢繼續勾勒出兔頭的輪廓和眼睛的位置。

調淡墨畫出兔耳朵的內側,要區分出耳朵的結構。

中鋒用筆勾勒鬍鬚和眉。

調赭石和墨為頭部染色,結構轉折處顏色深,邊緣處顏色淺,透過顏色的濃淡變化表現出兔子頭部的結構特點。

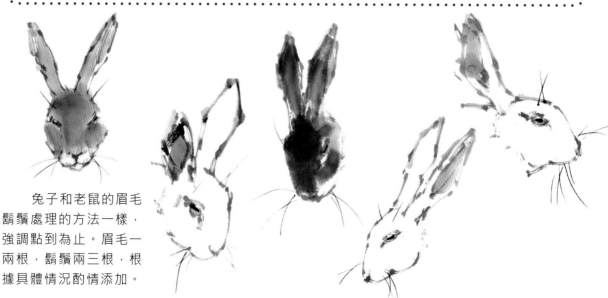

兔子和老鼠的眉毛鬍鬚處理的方法一樣,強調點到為止。眉毛一兩根,鬍鬚兩三根,根據具體情況酌情添加。

完整兔的畫法

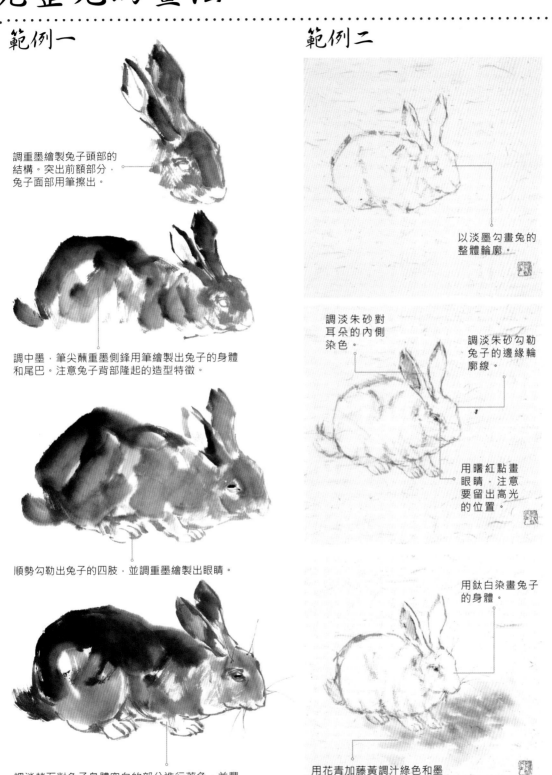

範例一

調重墨繪製兔子頭部的結構。突出前額部分，兔子面部用筆擦出。

調中墨，筆尖蘸重墨側鋒用筆繪製出兔子的身體和尾巴。注意兔子背部隆起的造型特徵。

順勢勾勒出兔子的四肢，並調重墨繪製出眼睛。

調淡赭石對兔子身體空白的部分進行著色，並豐富兔子的外形。再調淡墨枯筆勾鬚和眉毛。

範例二

以淡墨勾畫兔的整體輪廓。

調淡朱砂對耳朵的內側染色。

調淡朱砂勾勒兔子的邊緣輪廓線。

用曙紅點畫眼睛，注意要留出高光的位置。

用鈦白染畫兔子的身體。

用花青加藤黃調汁綠色和墨繪製草地。

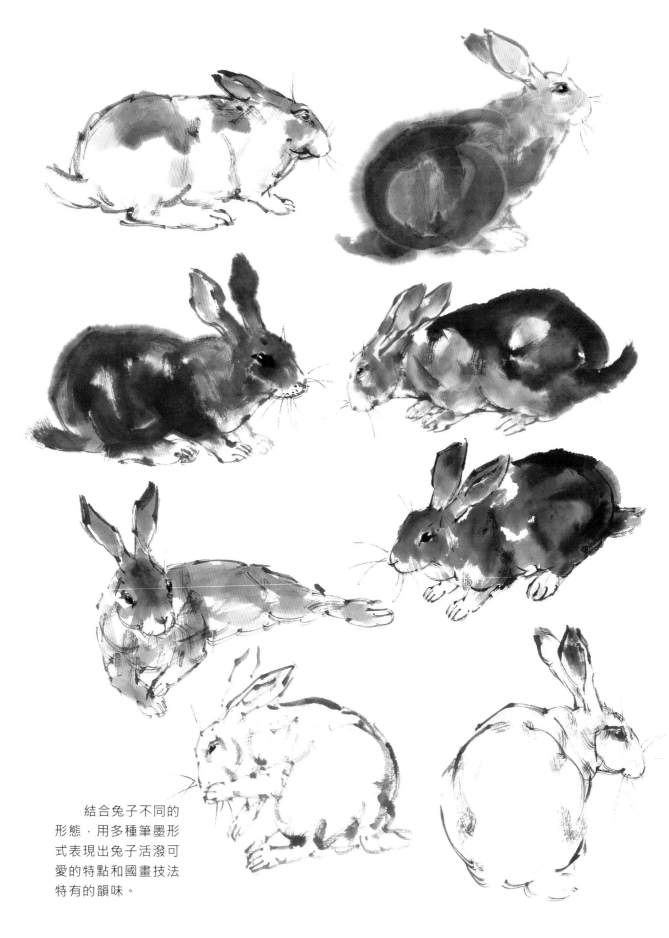

結合兔子不同的
形態，用多種筆墨形
式表現出兔子活潑可
愛的特點和國畫技法
特有的韻味。

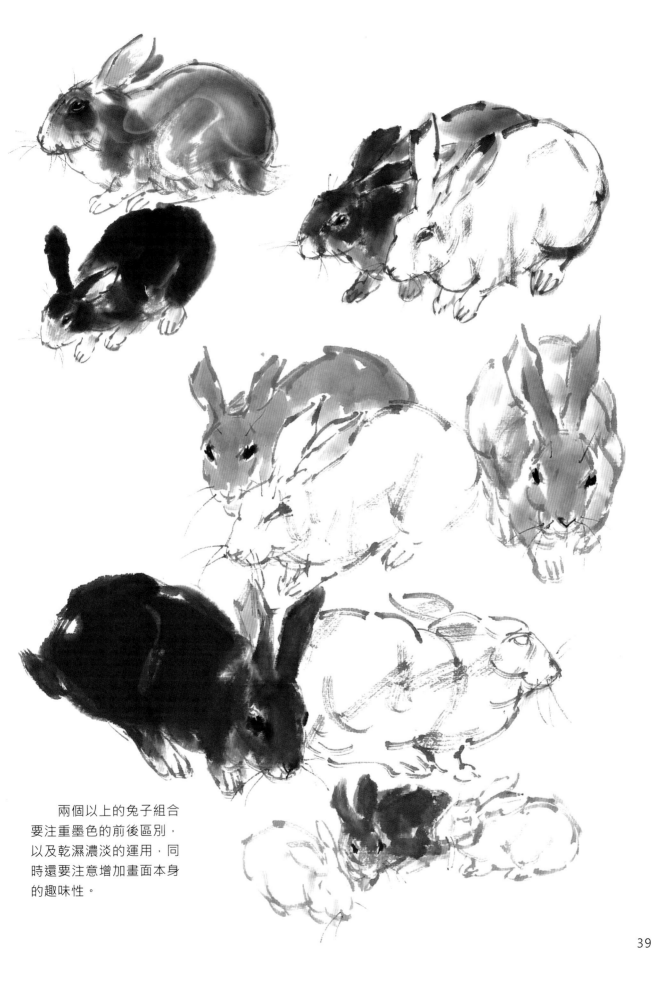

　　兩個以上的兔子組合
要注重墨色的前後區別，
以及乾濕濃淡的運用，同
時還要注意增加畫面本身
的趣味性。

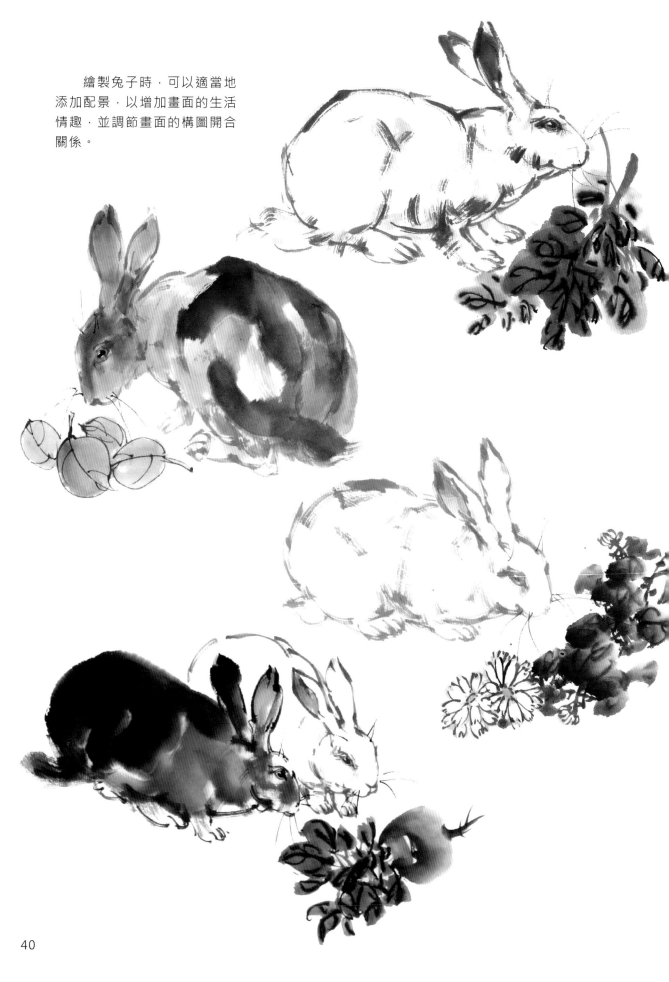

繪製兔子時，可以適當地
添加配景，以增加畫面的生活
情趣，並調節畫面的構圖開合
關係。

兔題材創作的畫法

　　《玉兔呈祥》中兩隻兔子一黑一白，神情悠閒，眼透靈光，寓意富貴吉祥，玉兔中的"玉"和"遇"諧音，家中常懸掛兔畫也預示著吉祥之兆。繪製時注意兩隻兔子的墨色差異和動態的掌握。

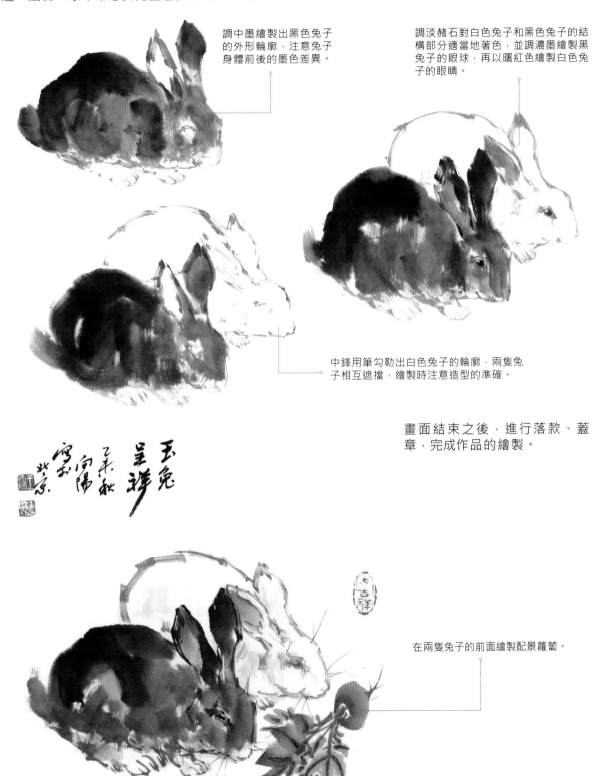

調中墨繪製出黑色兔子的外形輪廓，注意兔子身體前後的墨色差異。

調淡赭石對白色兔子和黑色兔子的結構部分適當地著色，並調濃墨繪製黑兔子的眼球，再以曙紅色繪製白色兔子的眼睛。

中鋒用筆勾勒出白色兔子的輪廓，兩隻兔子相互遮擋，繪製時注意造型的準確。

畫面結束之後，進行落款、蓋章，完成作品的繪製。

在兩隻兔子的前面繪製配景蘿蔔。

作品賞析

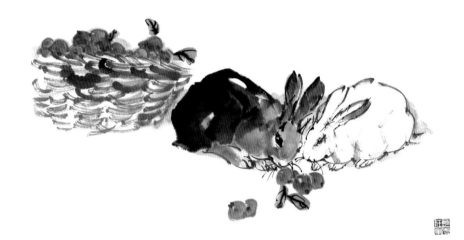

《玉兔呈祥》

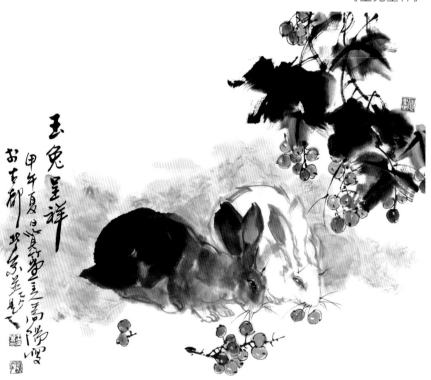

《玉兔呈祥》

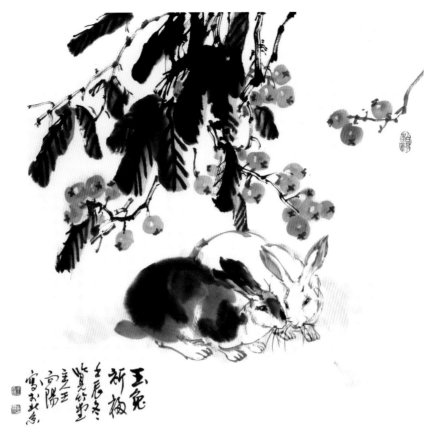

《玉兔祈福》

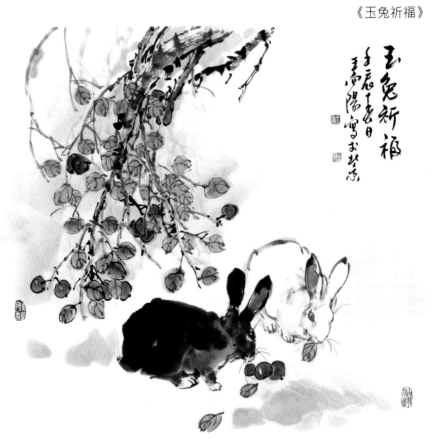

《玉兔祈福》

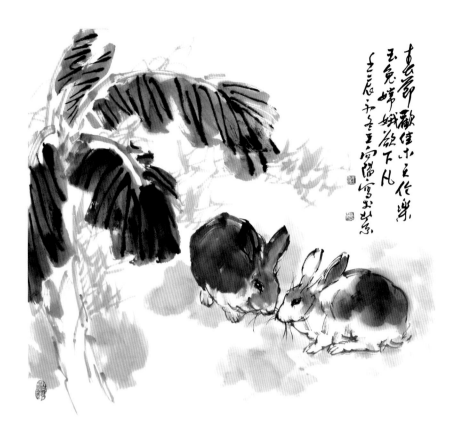

《春節歡集天倫樂，玉兔嫦娥欲下凡》

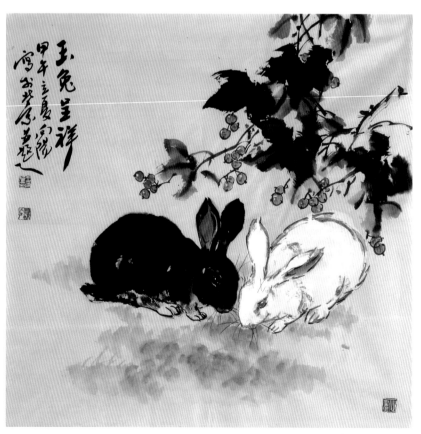

《玉兔呈祥》

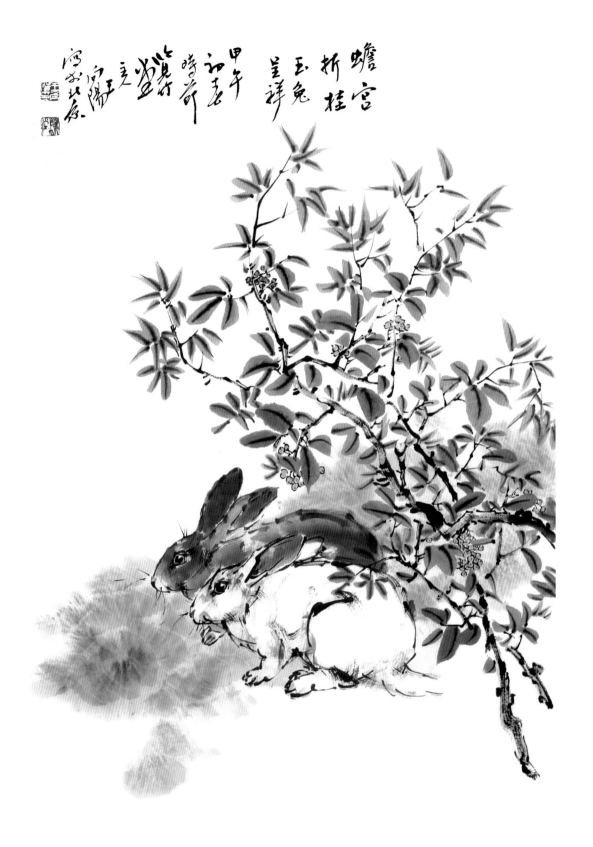

《蟾宮折桂 玉兔呈祥》

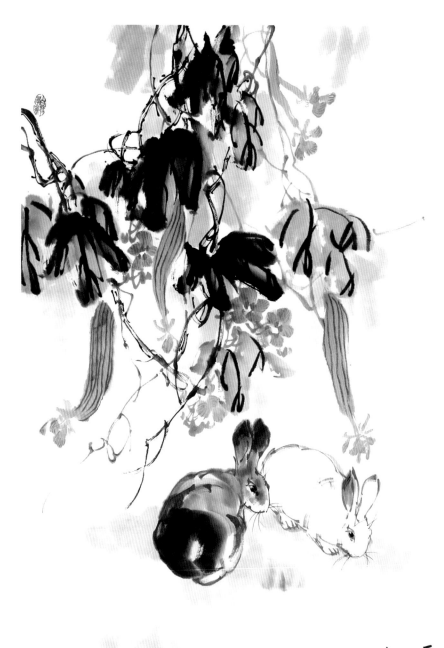

《姮娥如可問欲乞萬年丹》

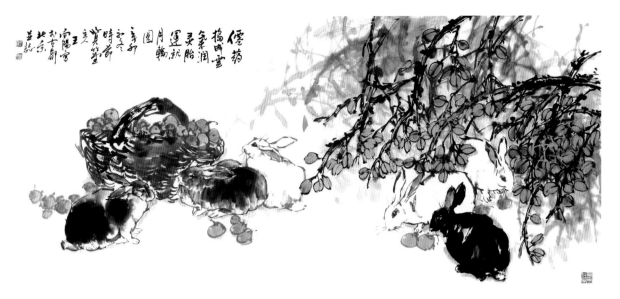

《仙藥搗成雲氣潤‧靈胎運就月輪圓》

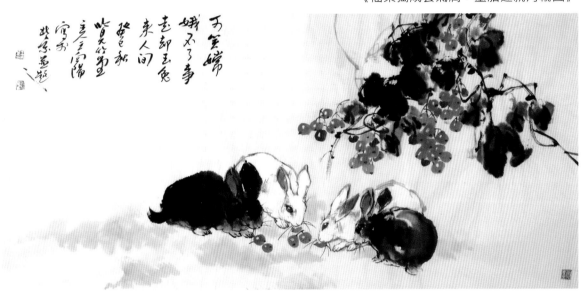

《可笑嫦娥不了事‧走卻玉兔來人間》

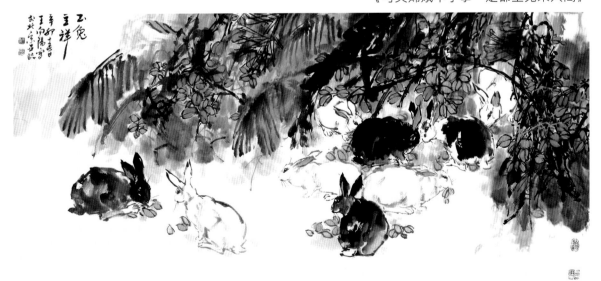

《玉兔呈祥》

第四章 馬的基本畫法
馬頭的畫法

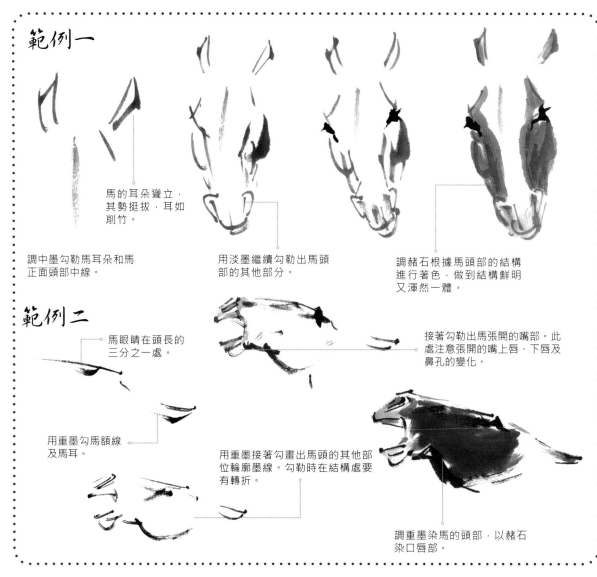

範例一

馬的耳朵聳立，其勢挺拔，耳如削竹。

調中墨勾勒馬耳朵和馬正面頭部中線。

用淡墨繼續勾勒出馬頭部的其他部分。

調赭石根據馬頭部的結構進行著色，做到結構鮮明又渾然一體。

範例二

馬眼睛在頭長的三分之一處。

接著勾勒出馬張開的嘴部。此處注意張開的嘴上唇、下唇及鼻孔的變化。

用重墨勾馬額線及馬耳。

用重墨接著勾畫出馬頭的其他部位輪廓墨線。勾勒時在結構處要有轉折。

調重墨染馬的頭部，以赭石染口唇部。

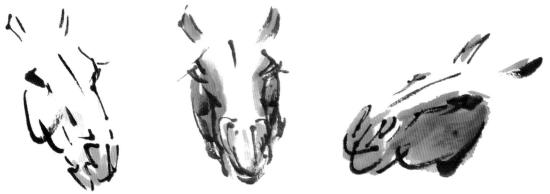

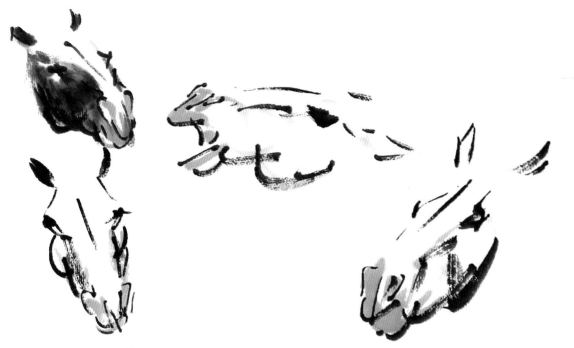

馬腿的畫法

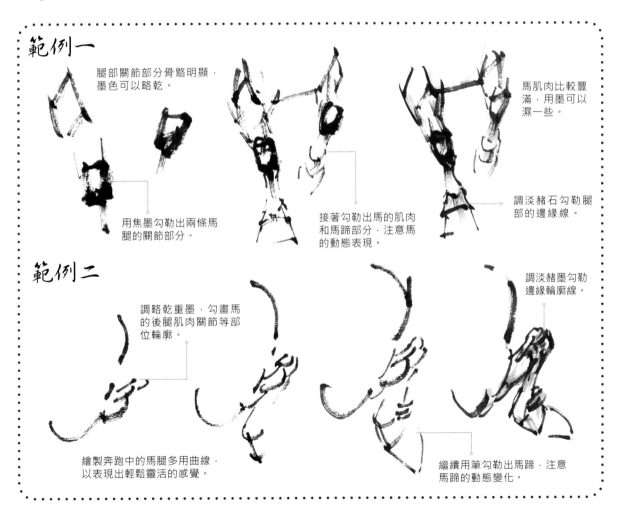

範例一

腿部關節部分骨骼明顯，
墨色可以略乾。

馬肌肉比較豐
滿，用墨可以
濕一些。

用焦墨勾勒出兩條馬
腿的關節部分。

接著勾勒出馬的肌肉
和馬蹄部分，注意馬
的動態表現。

調淡赭石勾勒腿
部的邊緣線。

範例二

調略乾重墨，勾畫馬
的後腿肌肉關節等部
位輪廓。

調淡赭墨勾勒
邊緣輪廓線。

繪製奔跑中的馬腿多用曲線，
以表現出輕鬆靈活的感覺。

繼續用筆勾勒出馬蹄，注意
馬蹄的動態變化。

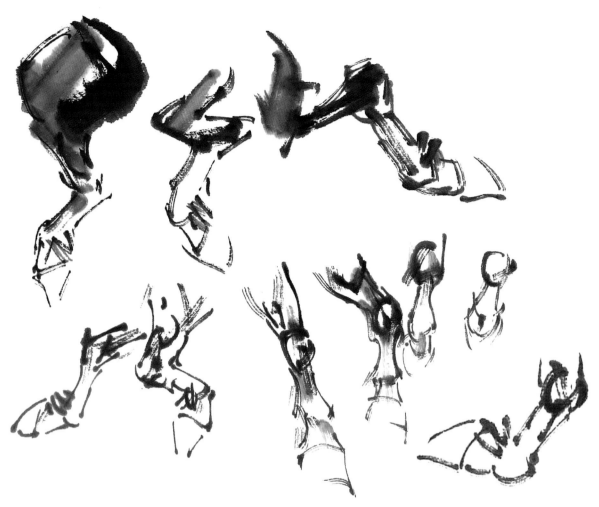

馬蹄的畫法

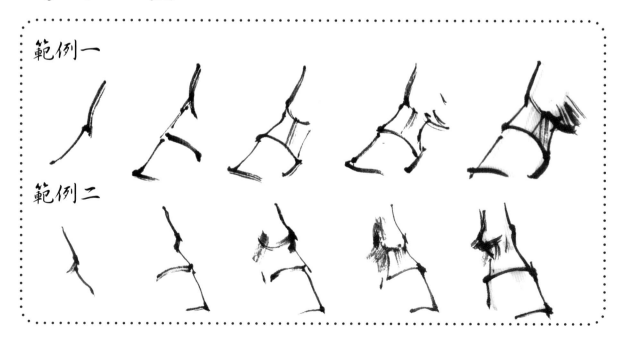

範例一

範例二

範例三

範例四

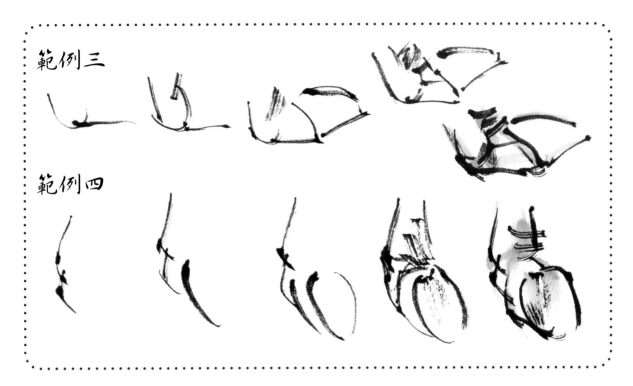

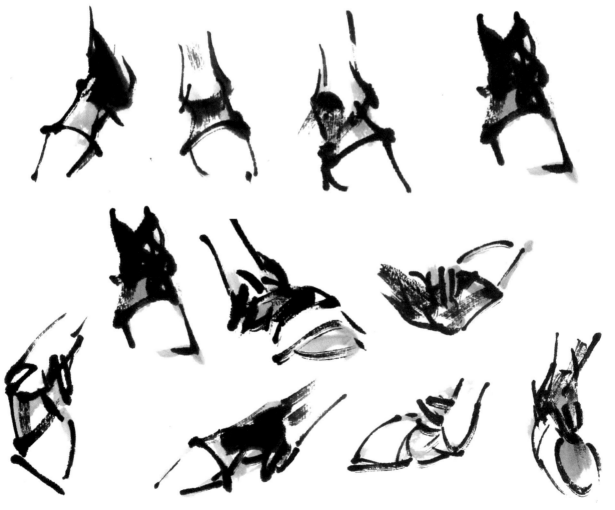

完整馬的畫法、馬題材創作的畫法

範例一

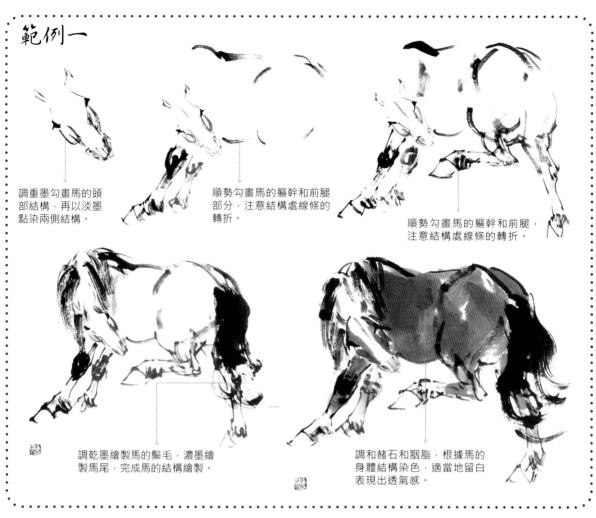

調重墨勾畫馬的頭部結構，再以淡墨點染兩側結構。

順勢勾畫馬的軀幹和前腿部分，注意結構處線條的轉折。

順勢勾畫馬的軀幹和前腿，注意結構處線條的轉折。

調乾墨繪製馬的鬃毛，濃墨繪製馬尾，完成馬的結構繪製。

調和赭石和胭脂，根據馬的身體結構染色，適當地留白表現出透氣感。

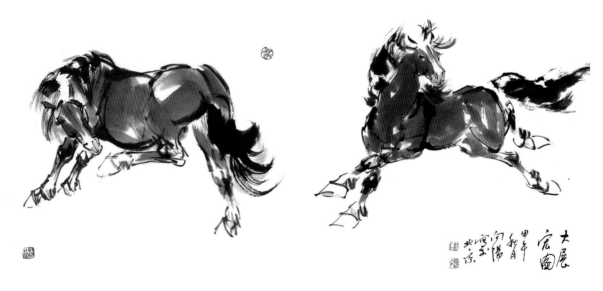

《大展鴻圖》

範例二

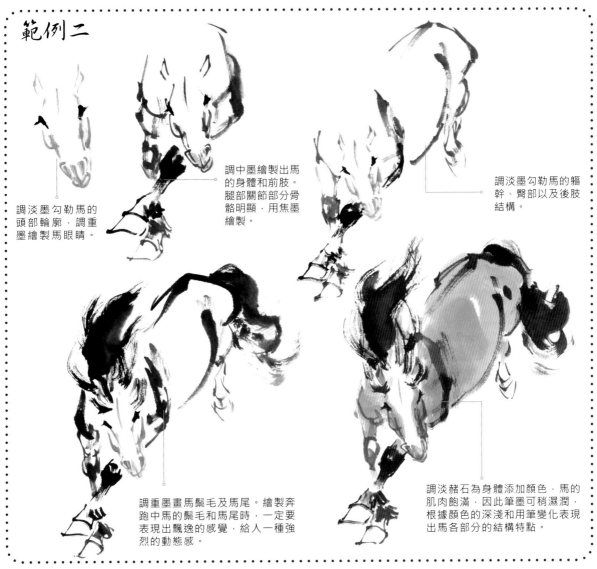

調淡墨勾勒馬的頭部輪廓，調重墨繪製馬眼睛。

調中墨繪製出馬的身體和前肢。腿部關節部分骨骼明顯，用焦墨繪製。

調淡墨勾勒馬的軀幹、臀部以及後肢結構。

調重墨畫馬鬃毛及馬尾。繪製奔跑中馬的鬃毛和馬尾時，一定要表現出飄逸的感覺，給人一種強烈的動態感。

調淡赭石為身體添加顏色，馬的肌肉飽滿，因此筆墨可稍濕潤，根據顏色的深淺和用筆變化表現出馬各部分的結構特點。

作品賞析

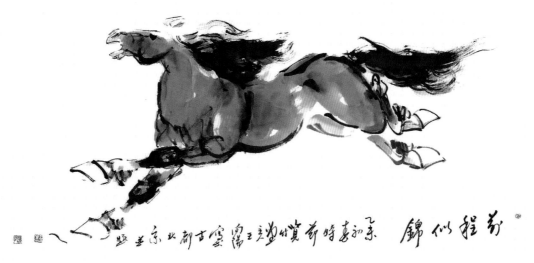

《前程似錦》

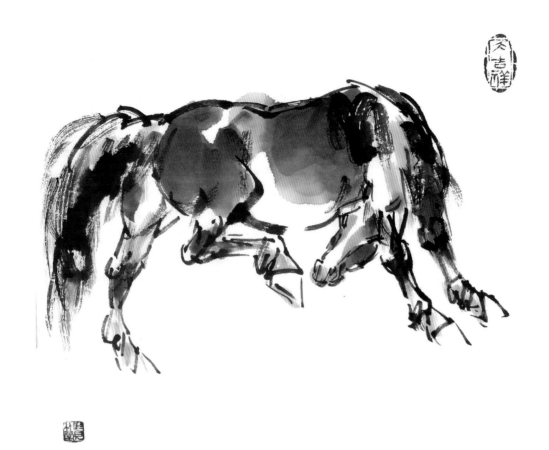

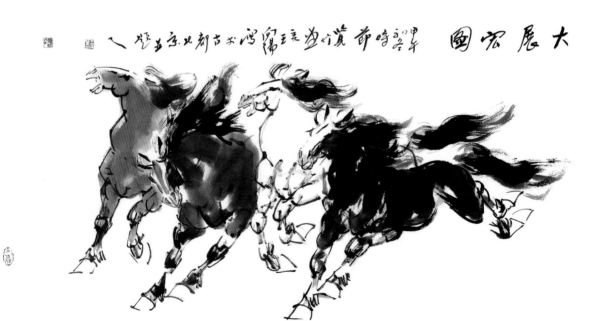

大展宏圖

早春時節筆墨遊戲玉堂富貴鴻賓書古都北京玉堂主人

《大展鴻圖》

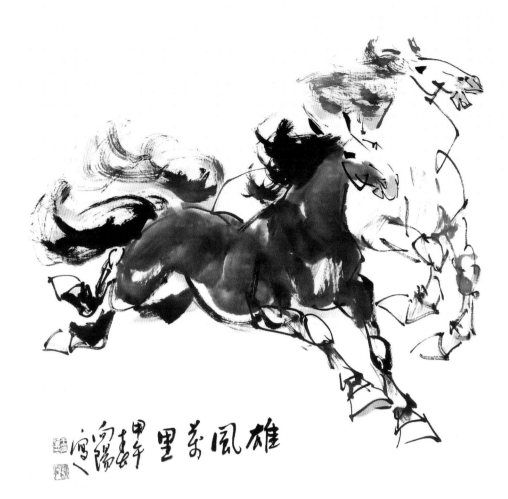

《雄風萬里》

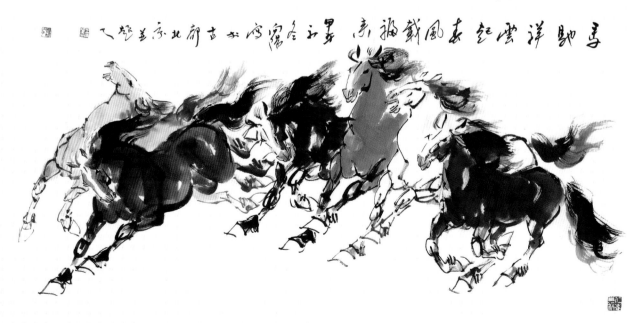

《馬馳祥雲起‧春風載福來》

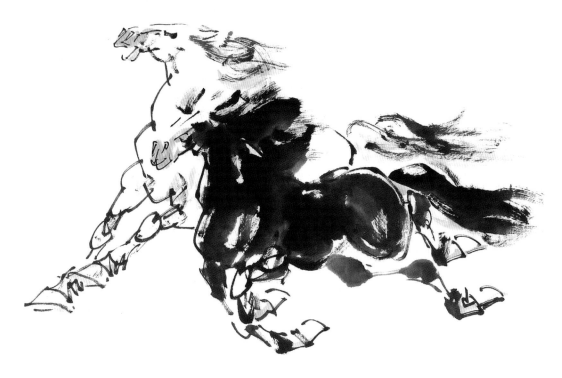

《比翼雙飛》

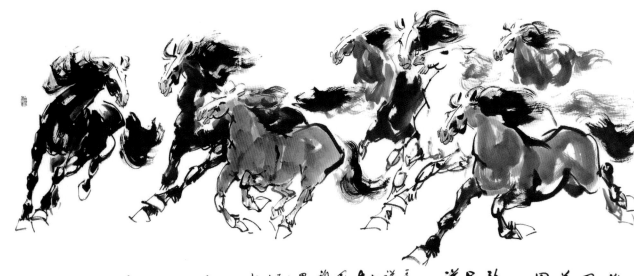

《雄風萬里八駿呈祥》

第五章 羊的基本畫法
羊頭的畫法

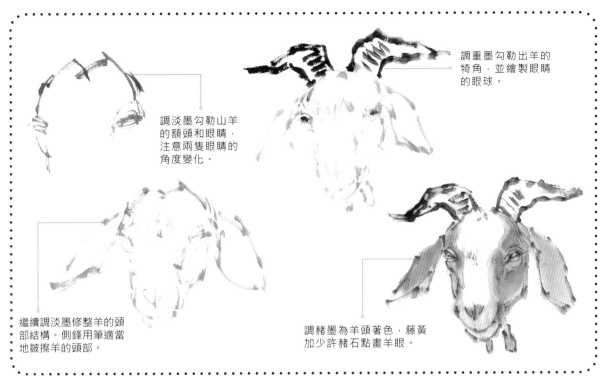

調淡墨勾勒山羊的額頭和眼睛，注意兩隻眼睛的角度變化。

調重墨勾勒出羊的犄角，並繪製眼睛的眼球。

繼續調淡墨修整羊的頭部結構。側鋒用筆適當地皴擦羊的頭部。

調赭墨為羊頭著色，藤黃加少許赭石點畫羊眼。

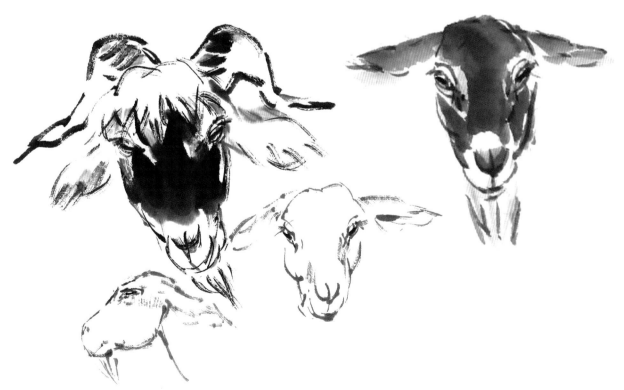

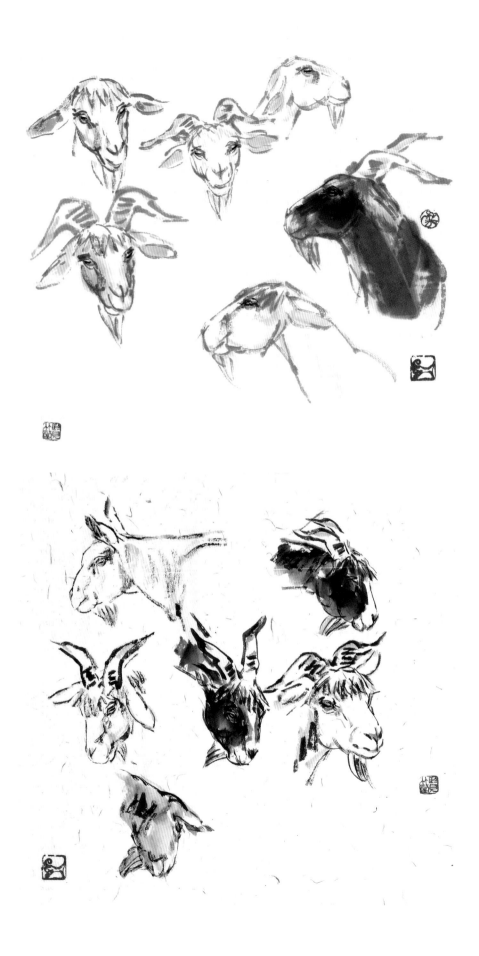

完整羊的畫法

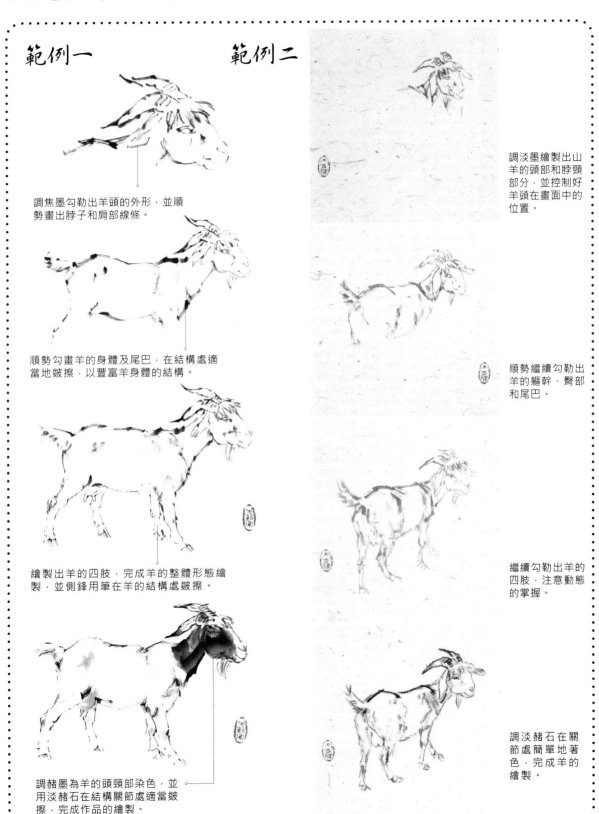

範例一

調焦墨勾勒出羊頭的外形，並順勢畫出脖子和肩部線條。

順勢勾畫羊的身體及尾巴，在結構處適當地皴擦，以豐富羊身體的結構。

繪製出羊的四肢，完成羊的整體形態繪製，並側鋒用筆在羊的結構處皴擦。

調赭墨為羊的頭頸部染色，並用淡赭石在結構關節處適當皴擦，完成作品的繪製。

範例二

調淡墨繪製出山羊的頭部和脖頸部分，並控制好羊頭在畫面中的位置。

順勢繼續勾勒出羊的軀幹、臀部和尾巴。

繼續勾勒出羊的四肢，注意動態的掌握。

調淡赭石在關節處簡單地著色，完成羊的繪製。

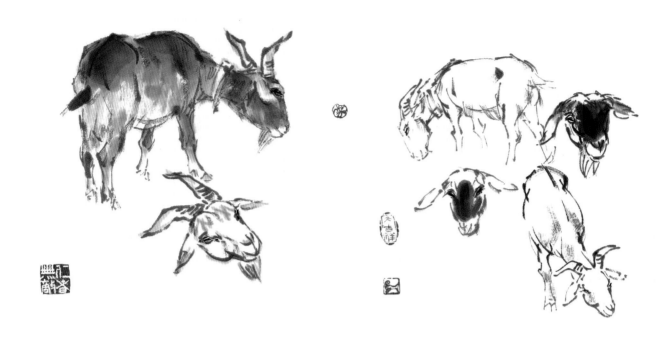

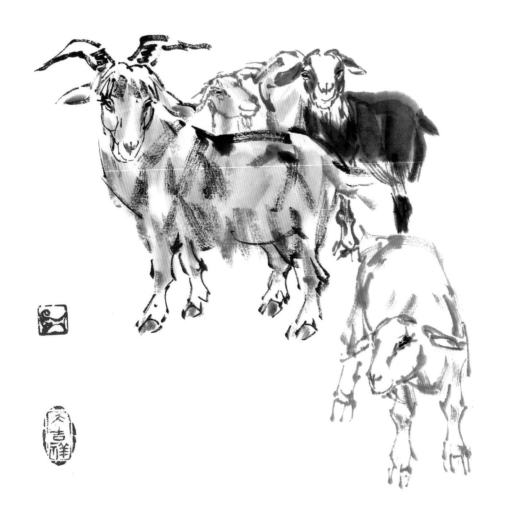

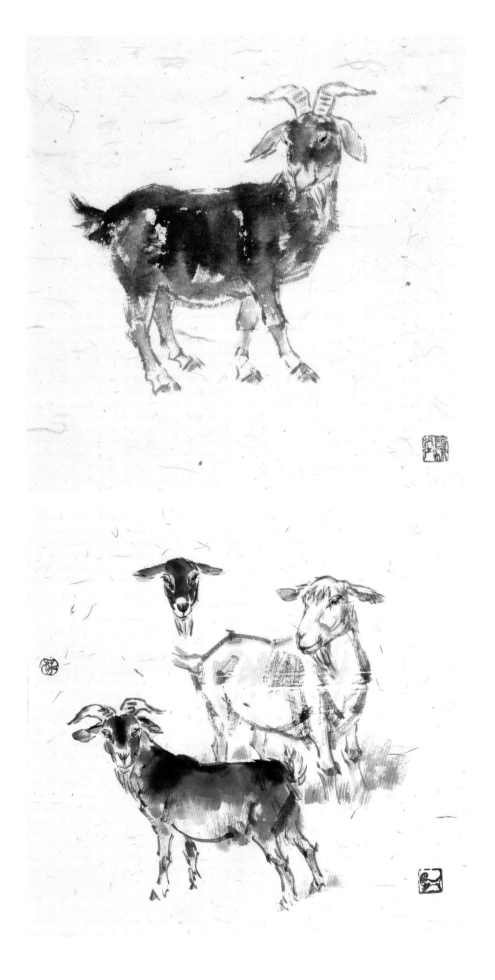

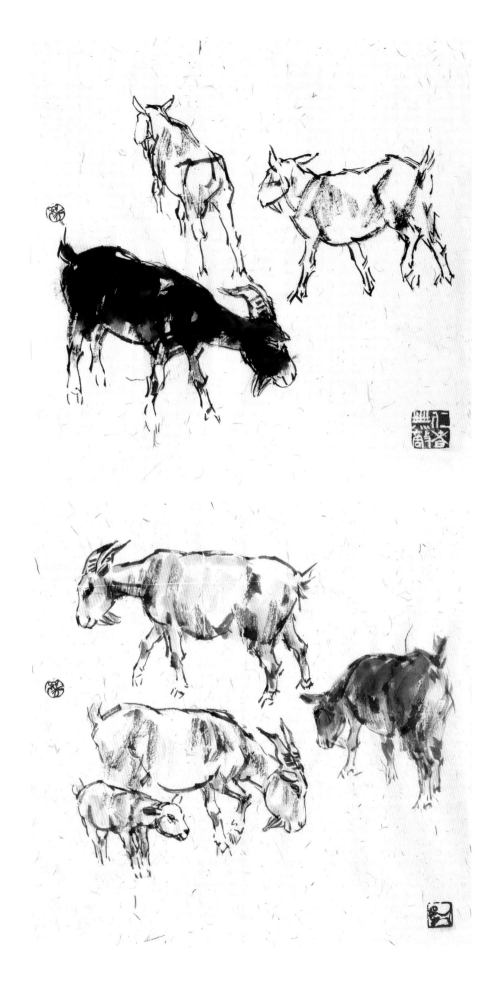

羊題材創作的畫法

《陽春三月》採用簡單的構圖元素，以羊為主體並以柳枝條作配景，再以不同明度的汁綠色表現草地和柳枝條，盡顯出春的生機。

確定好山羊在畫面中的位置，調淡墨勾勒出羊頭的位置，注意羊的頭部動態和五官比例。

順勢勾勒出羊的軀幹和四肢，注意整個羊的動態造型和四肢的比例關係。

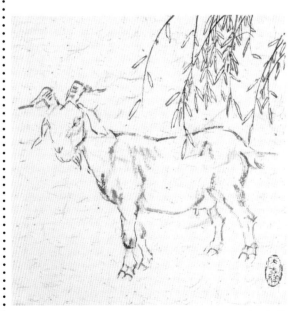

調淡墨勾畫配景柳枝條，要從上而下，錯縱交叉，有長短錯落，疏密變化，葉和枝同理，都要有變化，切忌單一死板無變化的畫法。

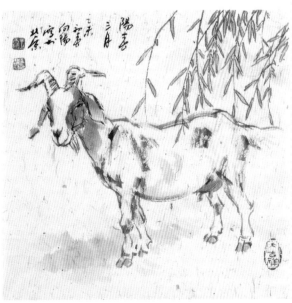

調赭墨給羊著色，著重為臉部染色，調汁綠色染柳條枝葉，調淡汁綠色染草地。接下來題款鈐印，完成畫面。

作品賞析

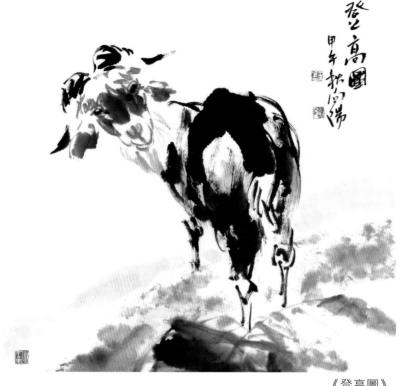

此幅作品是作者在延慶山區寫生時偶得之作，用大筆濃墨揮寫出羊的臀部，羊頭部線面結合，生動自然。以淡墨繪製遠山作背景，表現出登高望遠的氣勢和意境。

《登高圖》

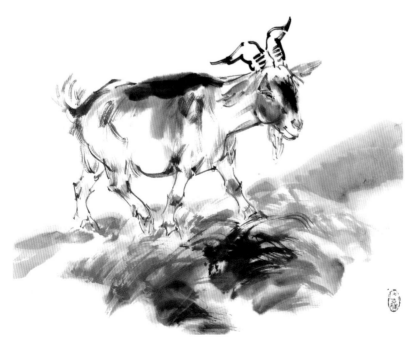

《登高圖》

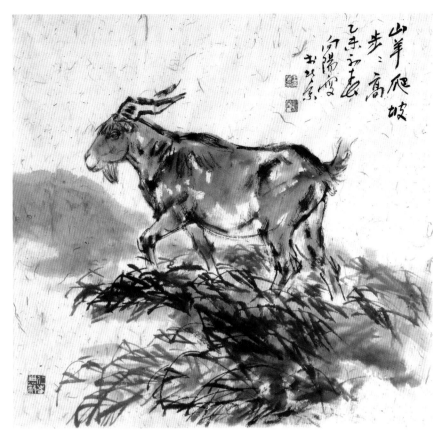

俗語有"山羊爬
坡步步高，日子越過
越紅火"的說法，本
作品透過對山羊爬坡
的動態塑造，以表現
出美好的寓意。

《山羊爬坡步步高》

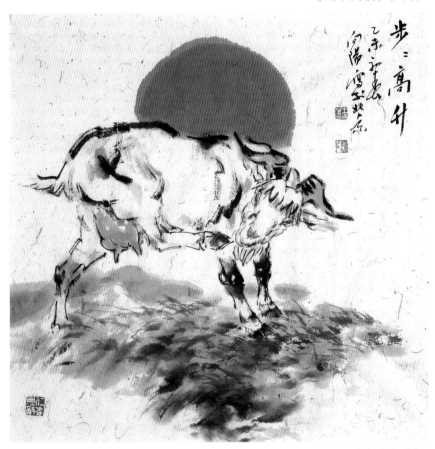

透過輕重緩急的
線條勾畫出羊生動的
姿態，用大塊的紅太
陽和羊的身體形成鮮
明對比，極為傳神。

《步步高升》

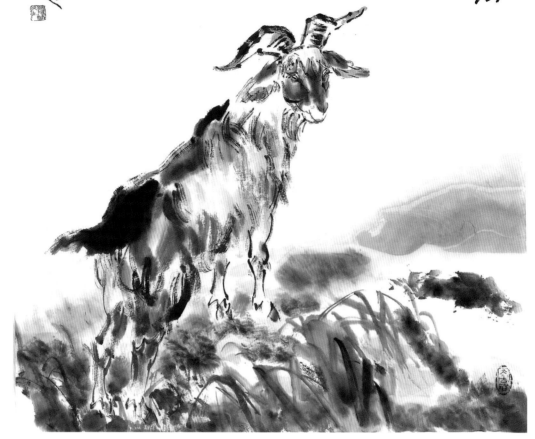

步步高
漢水揚
波洗尨
骨房
星墮
地天
辰出
四歸
蹀躞
星兩
若流
耳尖
修如
削竹

甲午冬
南陽客
於北京
羊羊

《步步高》

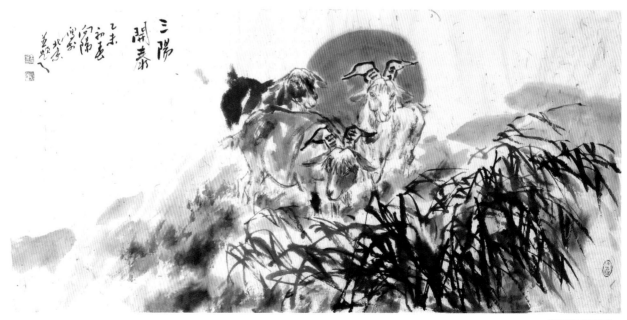

三陽開泰
乙未初春
南陽客
於北京
羊羊

《三陽開泰》

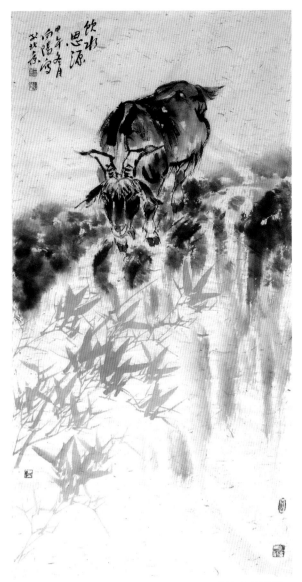

《飲水思源》

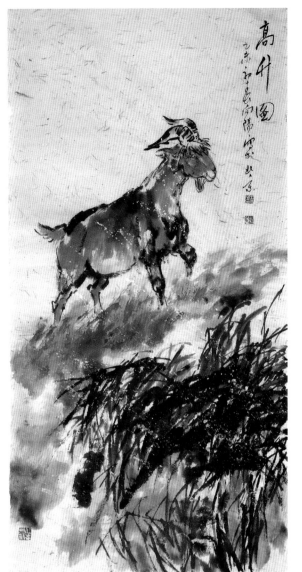

《高升圖》

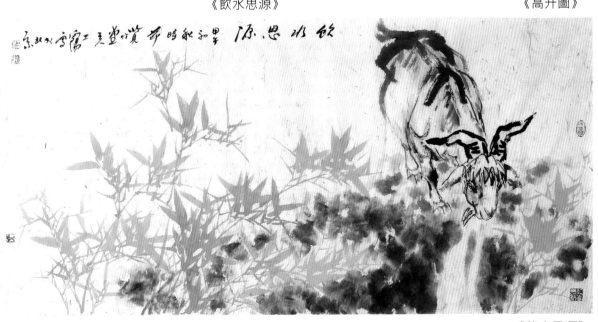

《飲水思源》

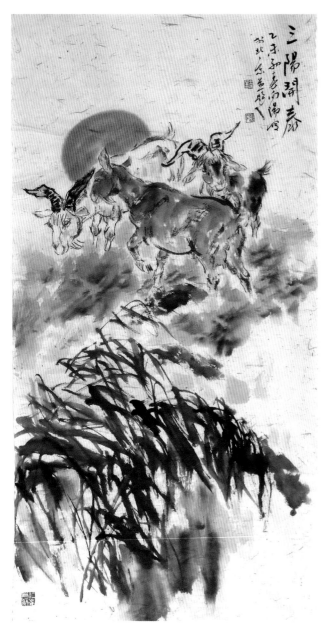

"三陽"意為春天開始，此時既是立春又逢新年，冬去春來，萬物復甦。因此三陽開泰也是歲首人們互相祝福的吉利之辭。

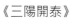
《三陽開泰》

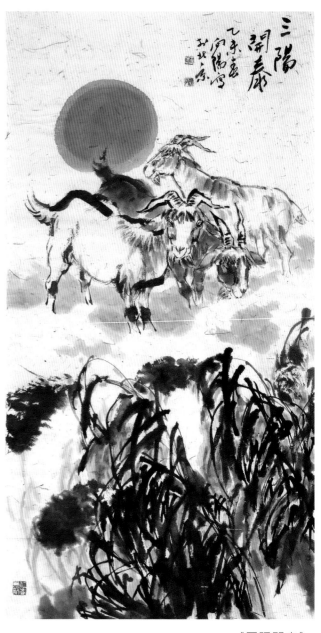
《三陽開泰》

第六章 猴的基本畫法
猴頭的畫法

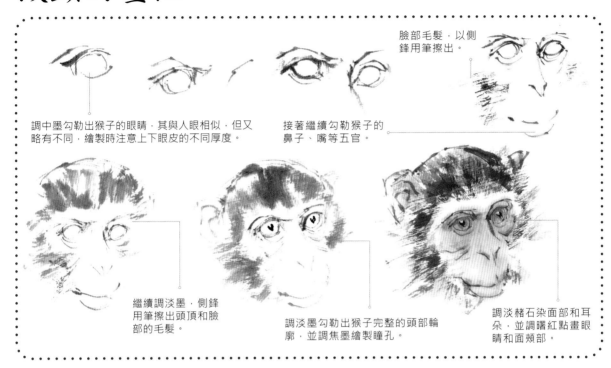

臉部毛髮,以側鋒用筆擦出。

調中墨勾勒出猴子的眼睛,其與人眼相似,但又略有不同,繪製時注意上下眼皮的不同厚度。

接著繼續勾勒猴子的鼻子、嘴等五官。

繼續調淡墨,側鋒用筆擦出頭頂和臉部的毛髮。

調淡墨勾勒出猴子完整的頭部輪廓,並調焦墨繪製瞳孔。

調淡赭石染面部和耳朵,並調曙紅點畫眼睛和面頰部。

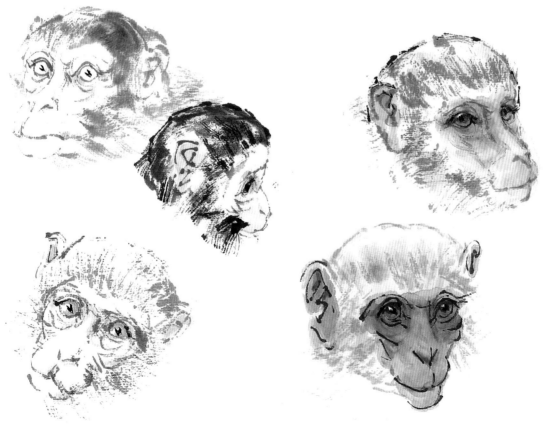

猴四肢的畫法

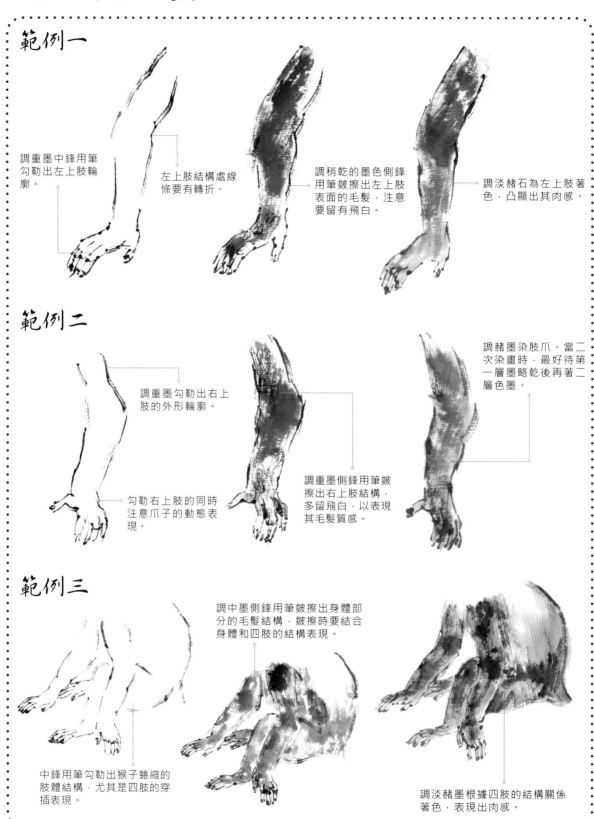

範例一

調重墨中鋒用筆勾勒出左上肢輪廓。

左上肢結構處線條要有轉折。

調稍乾的墨色側鋒用筆皴擦出左上肢表面的毛髮，注意要留有飛白。

調淡赭石為左上肢著色，凸顯出其肉感。

範例二

調重墨勾勒出右上肢的外形輪廓。

勾勒右上肢的同時注意爪子的動態表現。

調重墨側鋒用筆皴擦出右上肢結構，多留飛白，以表現其毛髮質感。

調赭墨染肢爪。當二次染畫時，最好待第一層墨略乾後再著二層色墨。

範例三

調中墨側鋒用筆皴擦出身體部分的毛髮結構，皴擦時要結合身體和四肢的結構表現。

中鋒用筆勾勒出猴子蜷縮的肢體結構，尤其是四肢的穿插表現。

調淡赭墨根據四肢的結構關係著色，表現出肉感。

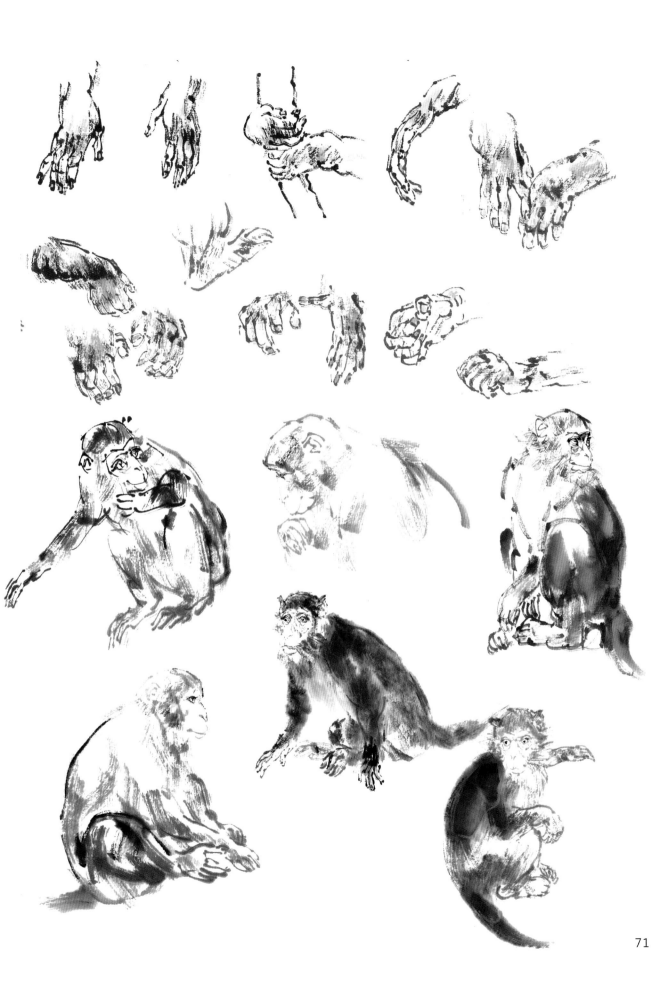

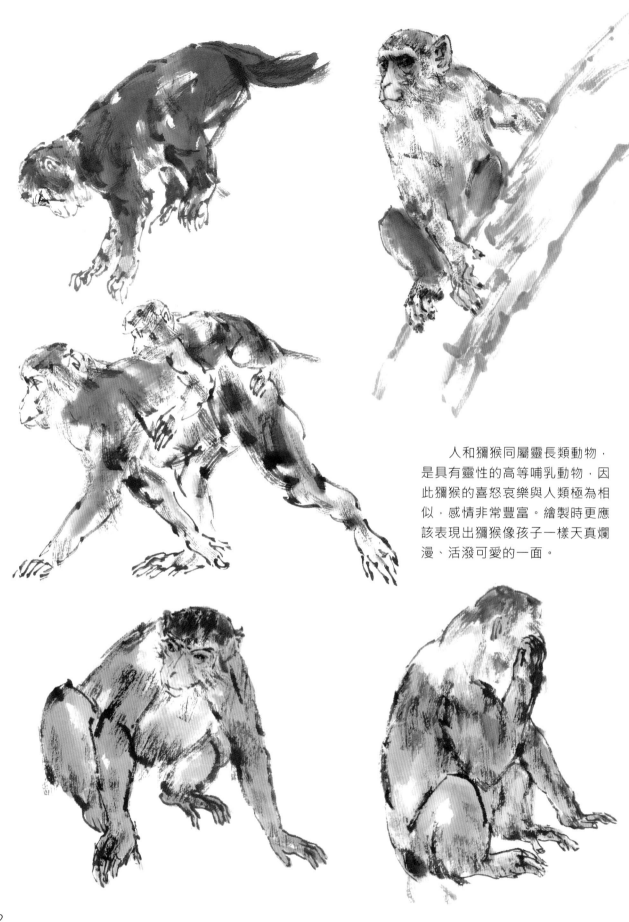

人和獼猴同屬靈長類動物，
是具有靈性的高等哺乳動物，因
此獼猴的喜怒哀樂與人類極為相
似，感情非常豐富。繪製時更應
該表現出獼猴像孩子一樣天真爛
漫、活潑可愛的一面。

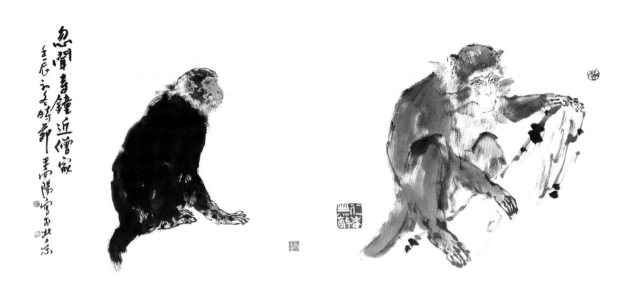

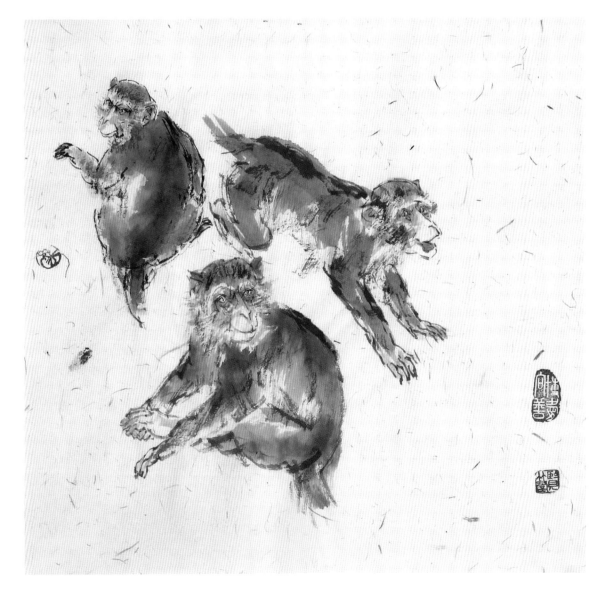

猴題材創作的畫法

《家居南山不老松》中借助猴子和松樹的搭配，表達健康長壽、吉祥如意的寓意。繪製時除了要表現出猴子的動態之外，還要注意配景松樹的比例以及顏色的搭配。

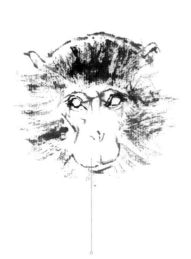

調重墨中鋒用筆勾勒出猴子的頭部輪廓，並以側鋒皴擦出臉部的毛髮。

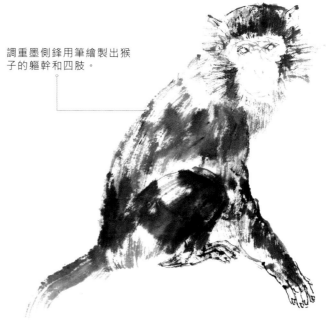

調重墨側鋒用筆繪製出猴子的軀幹和四肢。

猴子四肢的關節處用墨稍重，其他部分則用筆皴擦出來，注意透過墨色的濃淡表現出形體的轉折和結構變化。

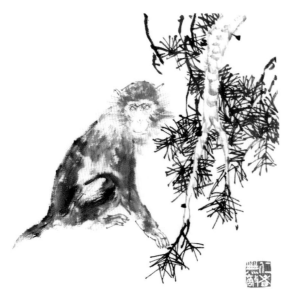

調淡墨從上到下地勾勒出松樹的枝幹，並調重墨繪製出松針。注意松樹和猴子之間的比例搭配。

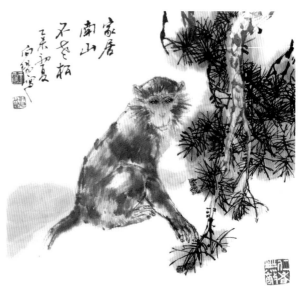

調淡赭石染松樹和猴子，調重墨繪製猴子的眼球，並調朱砂為猴子的面頰部著色。接著以花青加藤黃調汁綠繪製背景，最後題款、鈐印完成作品。

作品賞析

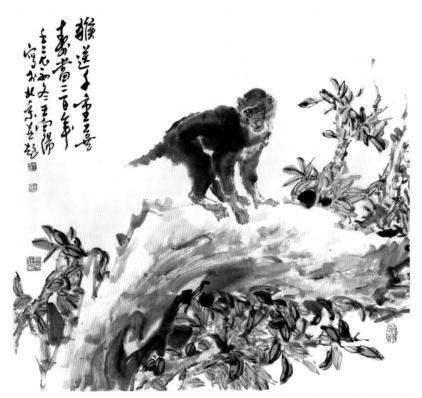

《猴送千重喜 壽當二百年》

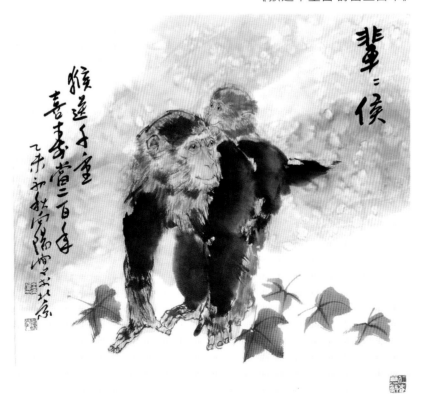

《輩輩侯》

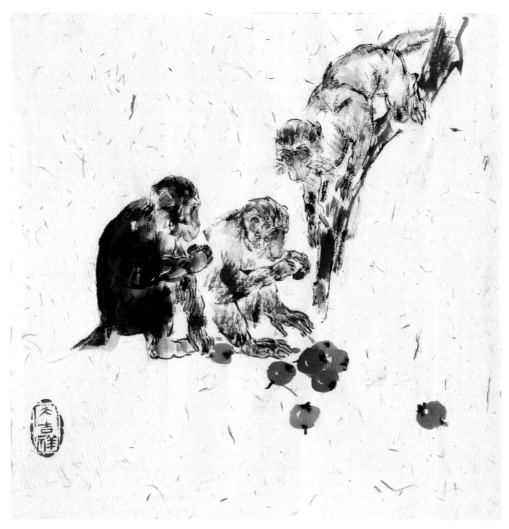

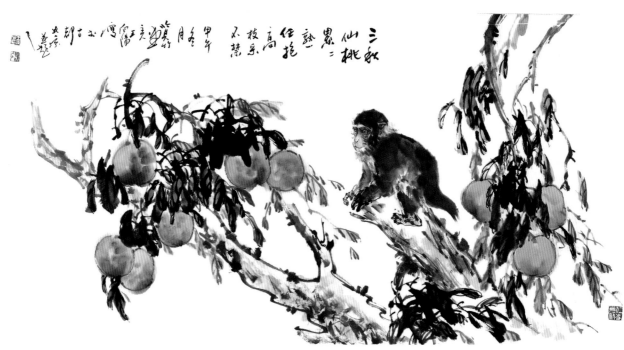

《三秋仙桃累累熟 任抱高枝採不禁》

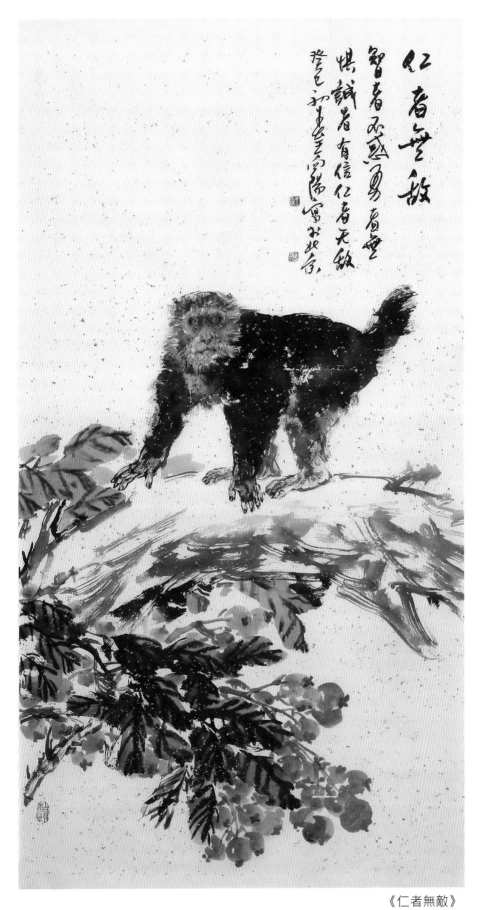

仁者無敵

智者不惑，勇者無懼，誠者有信，仁者無敵

癸巳年春三月南陽寫於北京

《仁者無敵》

此作品主要表現
的是猴王威武雄壯的
王者之風。

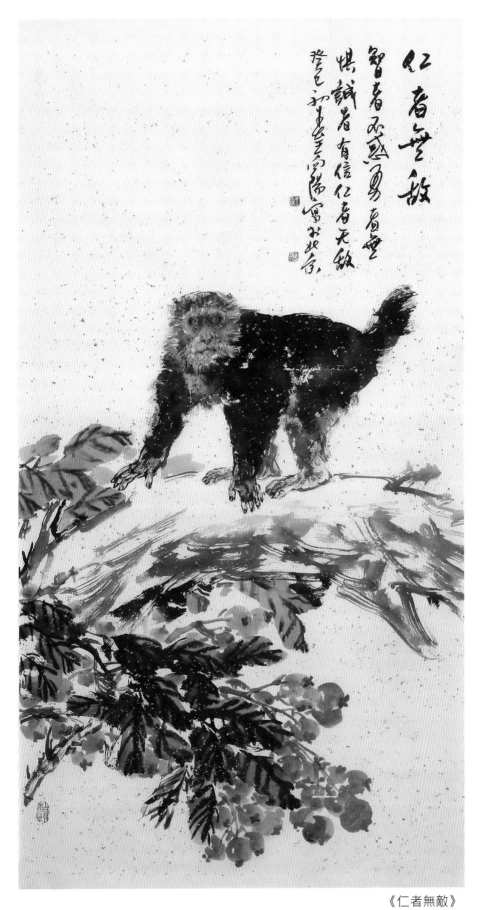

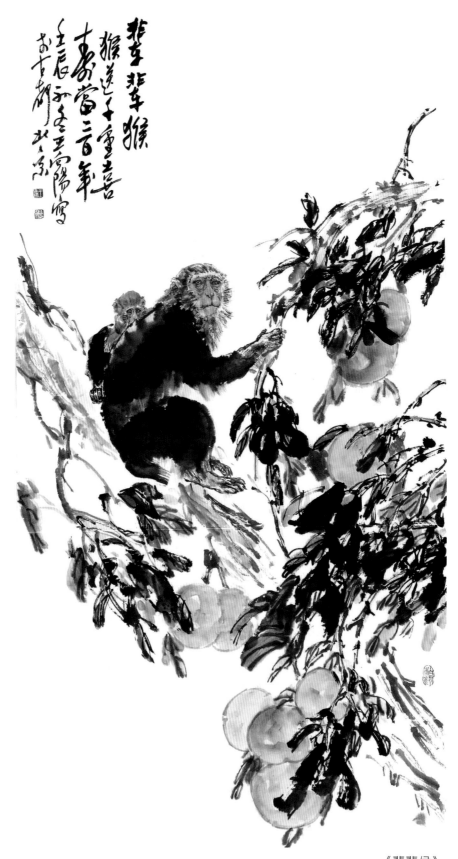

輩輩猴
猴送千壽喜
百壽當三音年

壬辰仲秋王霄陽寫於古都北京

《輩輩侯》

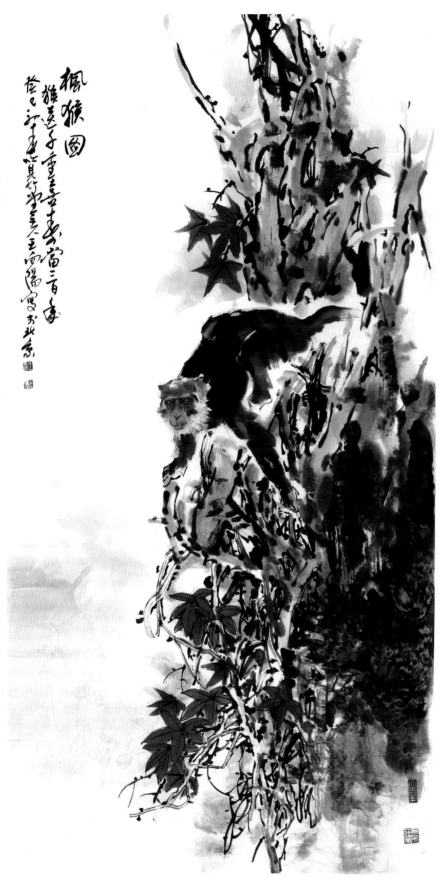

　　"楓"與"封"諧
音，楓與猴子搭配，即
表現"封侯"之意。畫
中猴子尾部向上，頭部
向下，蓄勢待發的動作
讓人感到無窮的力量。

《楓猴圖》

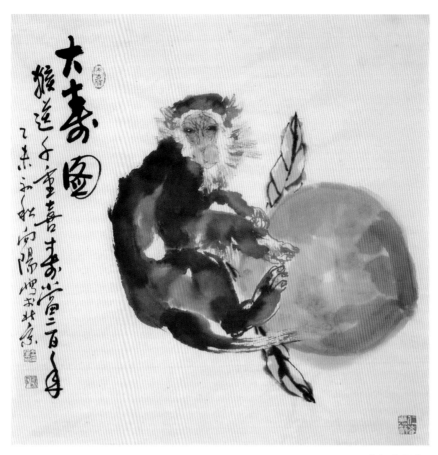

猴子身體和壽桃組成一個圓，寓意著圓滿、團圓。

《大壽圖》

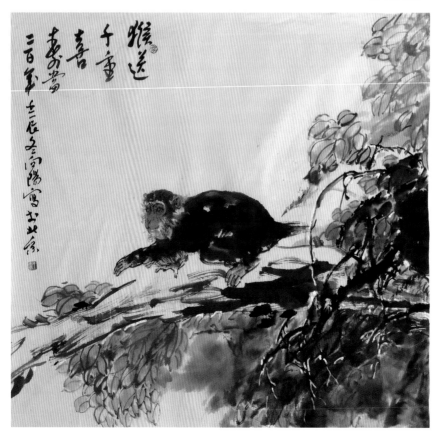

《猴送千重喜 壽當二百年》

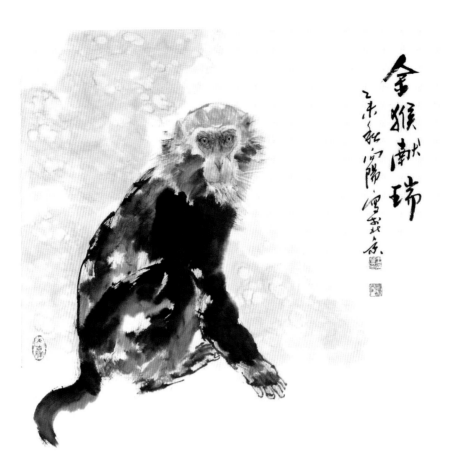

《金猴獻瑞》

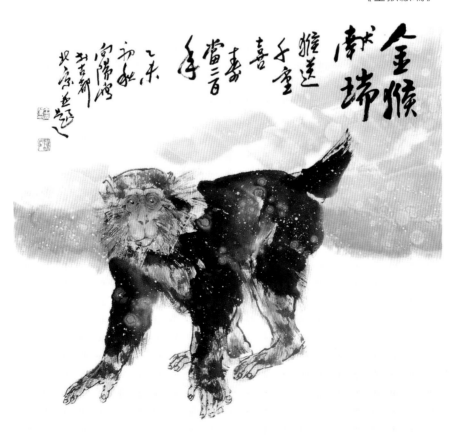

《金猴獻瑞》

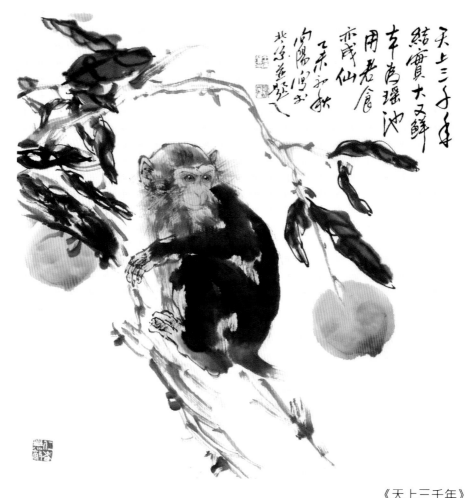

天上三千年
結實大又鮮
車肉瑤池用君食
戀戀仙[...]
[...]
[...]

《天上三千年》

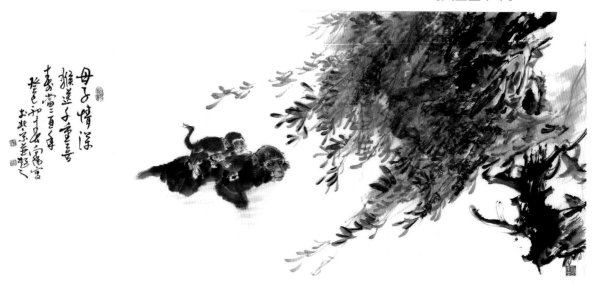

母子情深
猴逐子童[...]
[...]
[...]

《母子情深》

　　作品是作者在廣西龍虎山體驗生活時捕捉到的一個生動畫面。畫面中母猴馱著小猴子在渾濁的溪流中撈取花生，為了生計母子相依為命，含辛茹苦地奔波於濁流中，讓人驚喜之餘感慨萬千。

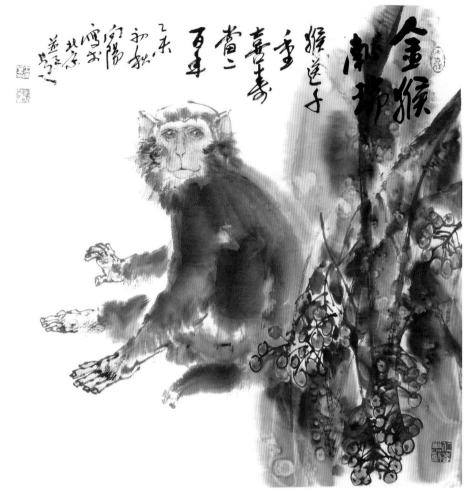

《金猴獻瑞》

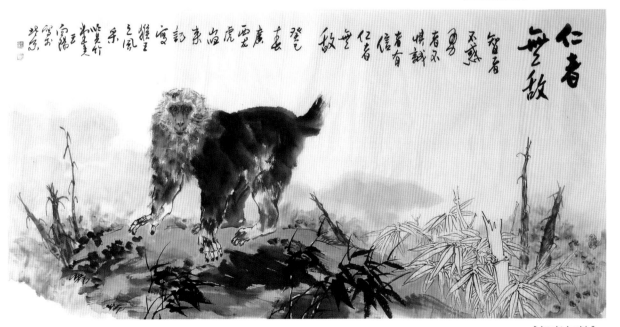

《仁者無敵》

斷開的竹枝有竹爆（報）平安的寓意。

第七章 雞的基本畫法
母雞頭的畫法

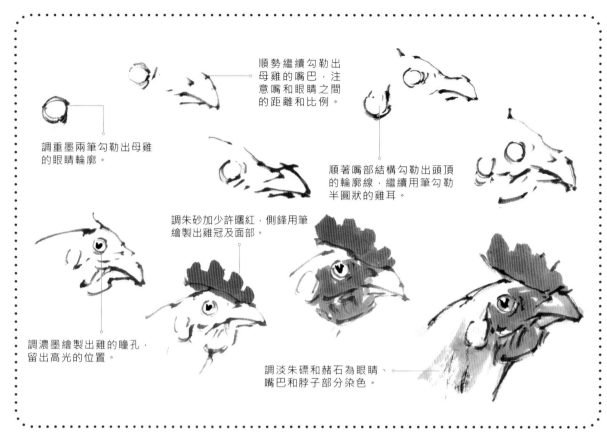

調重墨兩筆勾勒出母雞的眼睛輪廓。

順勢繼續勾勒出母雞的嘴巴，注意嘴和眼睛之間的距離和比例。

順著嘴部結構勾勒出頭頂的輪廓線，繼續用筆勾勒半圓狀的雞耳。

調朱砂加少許曙紅，側鋒用筆繪製出雞冠及面部。

調濃墨繪製出雞的瞳孔，留出高光的位置。

調淡朱磦和赭石為眼睛、嘴巴和脖子部分染色。

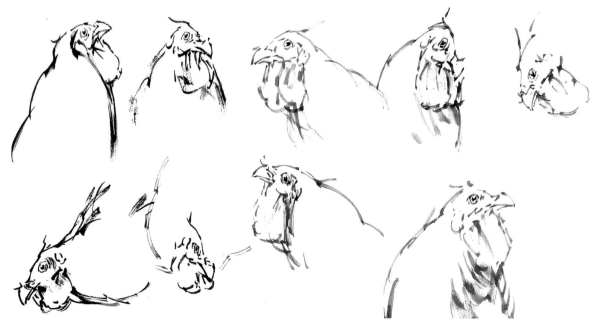

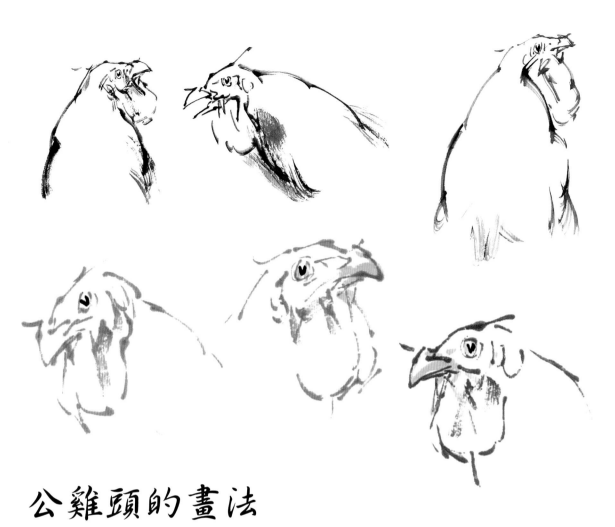

公雞頭的畫法

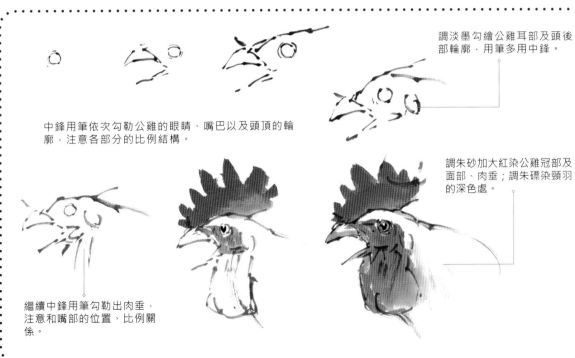

中鋒用筆依次勾勒公雞的眼睛、嘴巴以及頭頂的輪廓，注意各部分的比例結構。

調淡墨勾繪公雞耳部及頭後部輪廓，用筆多用中鋒。

調朱砂加大紅染公雞冠部及面部、肉垂；調朱磦染頸羽的深色處。

繼續中鋒用筆勾勒出肉垂，注意和嘴部的位置、比例關係。

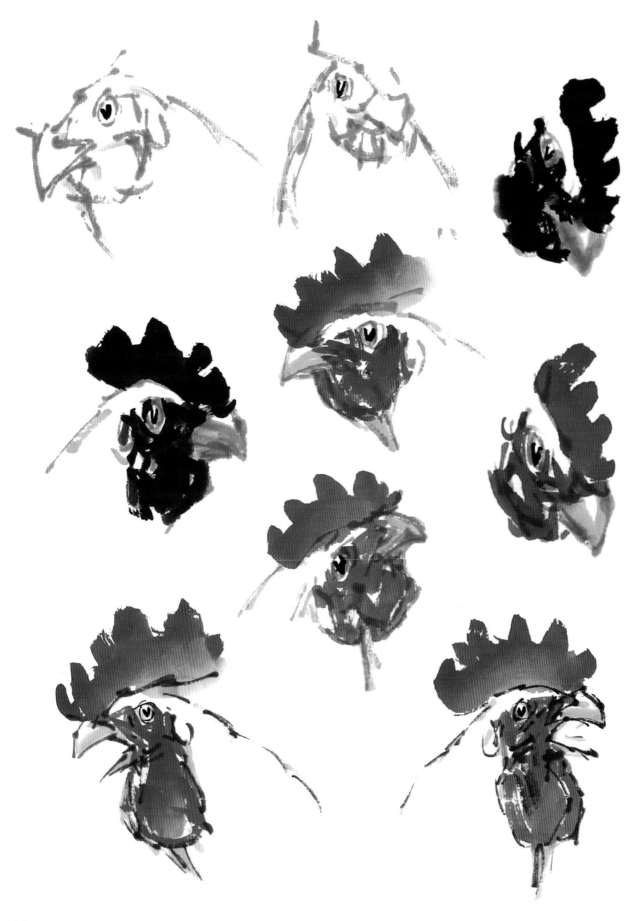

雞爪的畫法

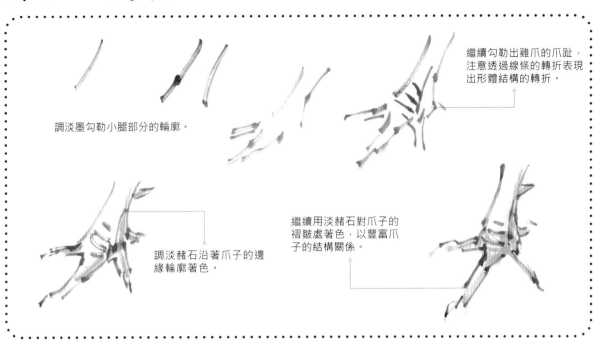

調淡墨勾勒小腿部分的輪廓。

繼續勾勒出雞爪的爪趾，注意透過線條的轉折表現出形體結構的轉折。

調淡赭石沿著爪子的邊緣輪廓著色。

繼續用淡赭石對爪子的褶皺處著色，以豐富爪子的結構關係。

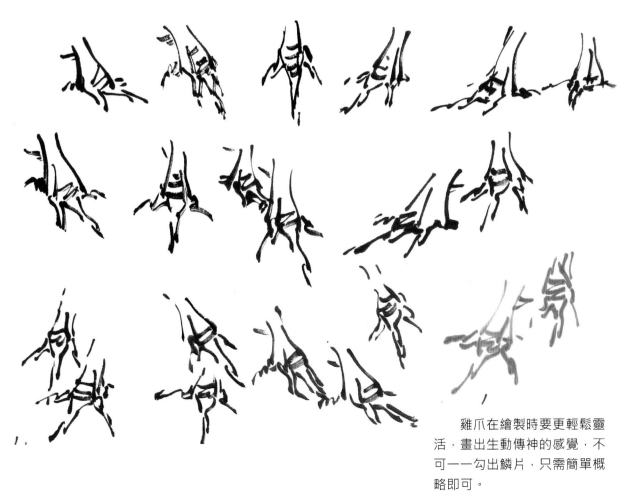

雞爪在繪製時要更輕鬆靈活，畫出生動傳神的感覺，不可一一勾出鱗片，只需簡單概略即可。

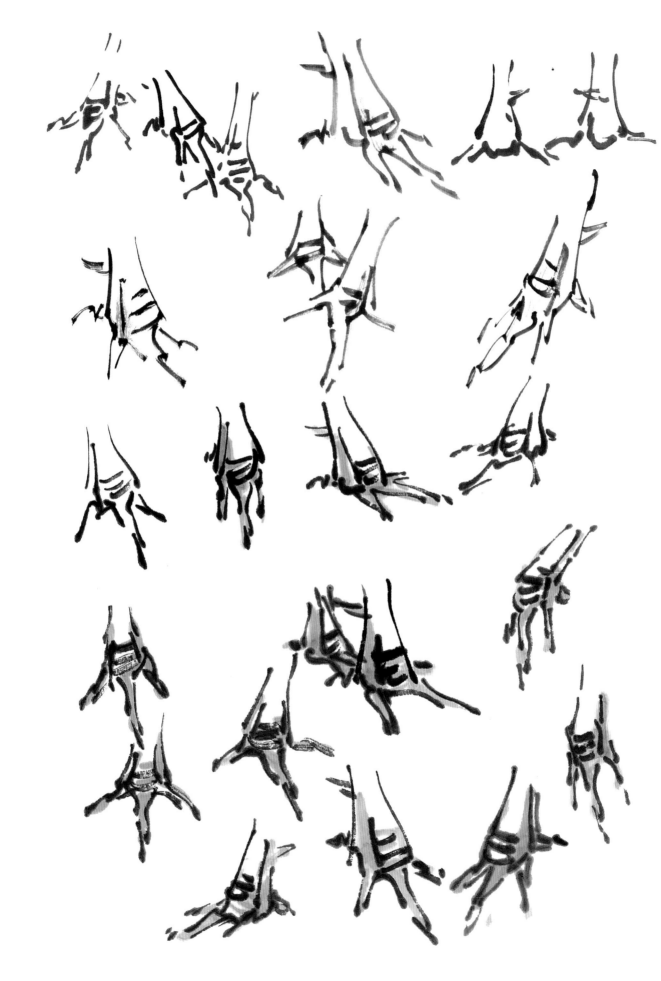

雞翅膀的畫法

範例一

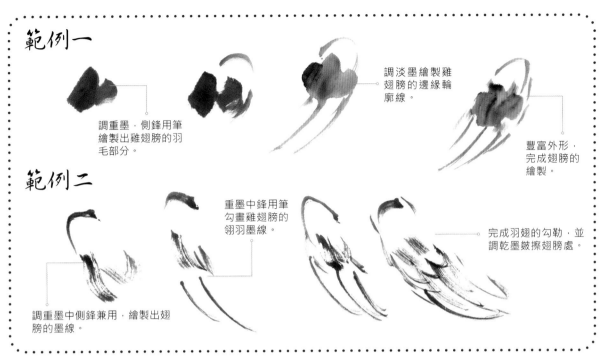

調重墨，側鋒用筆繪製出雞翅膀的羽毛部分。

調淡墨繪製雞翅膀的邊緣輪廓線。

豐富外形，完成翅膀的繪製。

範例二

調重墨中側鋒兼用，繪製出翅膀的墨線。

重墨中鋒用筆勾畫雞翅膀的翎羽墨線。

完成羽翅的勾勒，並調乾墨皴擦翅膀處。

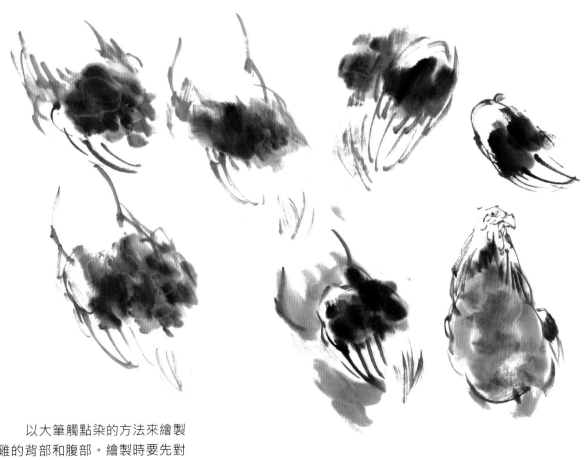

以大筆觸點染的方法來繪製雞的背部和腹部。繪製時要先對雞的身體結構有所瞭解。

小雞的畫法

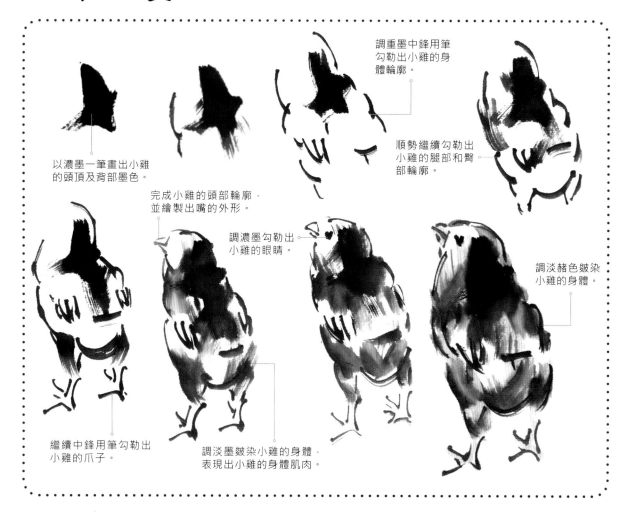

以濃墨一筆畫出小雞的頭頂及背部墨色。

調重墨中鋒用筆勾勒出小雞的身體輪廓。

順勢繼續勾勒出小雞的腿部和臀部輪廓。

完成小雞的頭部輪廓，並繪製出嘴的外形。

調濃墨勾勒出小雞的眼睛。

調淡赭色皴染小雞的身體。

繼續中鋒用筆勾勒出小雞的爪子。

調淡墨皴染小雞的身體，表現出小雞的身體肌肉。

一群小雞的畫法

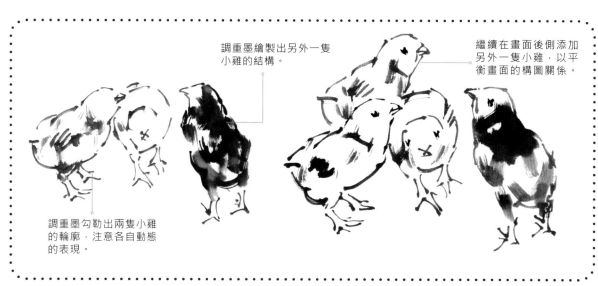

調重墨繪製出另外一隻小雞的結構。

繼續在畫面後側添加另外一隻小雞，以平衡畫面的構圖關係。

調重墨勾勒出兩隻小雞的輪廓，注意各自動態的表現。

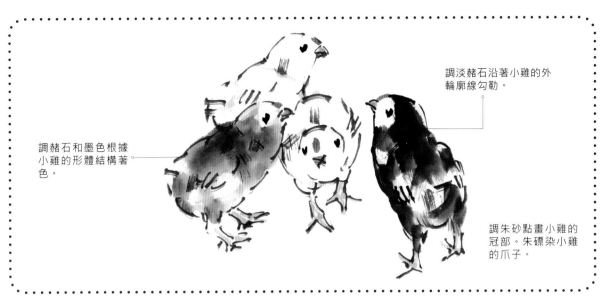

調赭石和墨色根據
小雞的形體結構著
色。

調淡赭石沿著小雞的外
輪廓線勾勒。

調朱砂點畫小雞的
冠部。朱磲染小雞
的爪子。

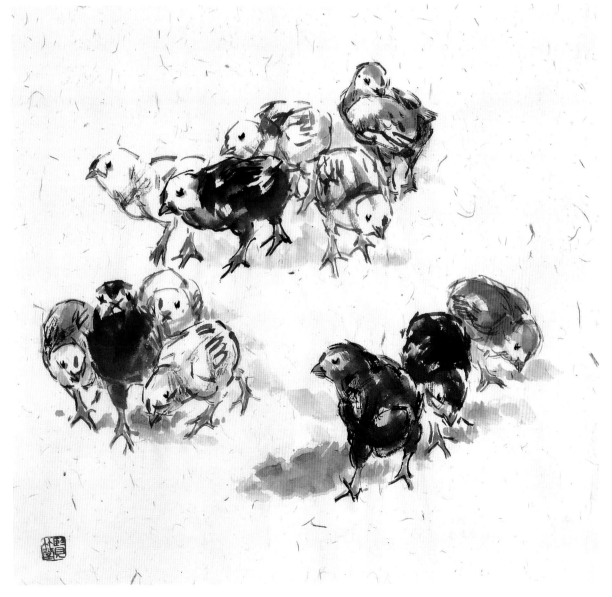

完整公雞的畫法

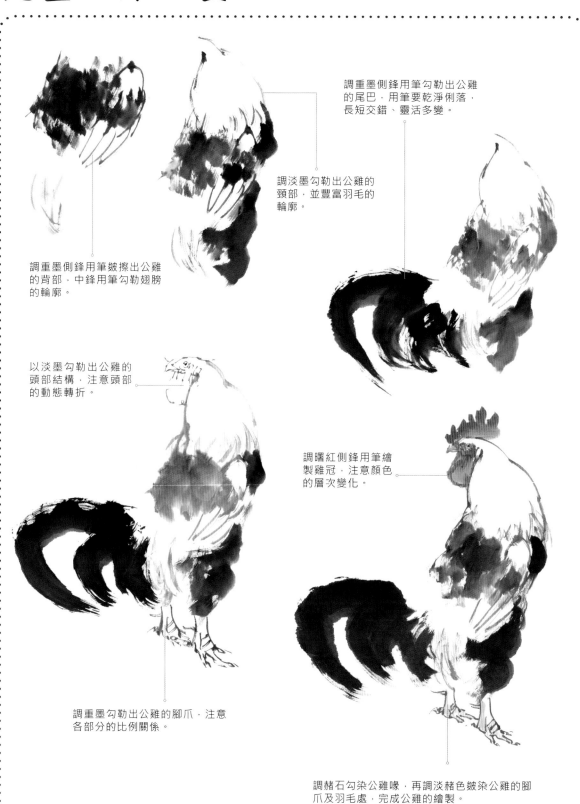

調重墨側鋒用筆勾勒出公雞的尾巴,用筆要乾淨俐落,長短交錯、靈活多變。

調淡墨勾勒出公雞的頸部,並豐富羽毛的輪廓。

調重墨側鋒用筆皴擦出公雞的背部,中鋒用筆勾勒翅膀的輪廓。

以淡墨勾勒出公雞的頭部結構,注意頭部的動態轉折。

調曙紅側鋒用筆繪製雞冠,注意顏色的層次變化。

調重墨勾勒出公雞的腳爪,注意各部分的比例關係。

調赭石勾染公雞喙,再調淡赭色皴染公雞的腳爪及羽毛處,完成公雞的繪製。

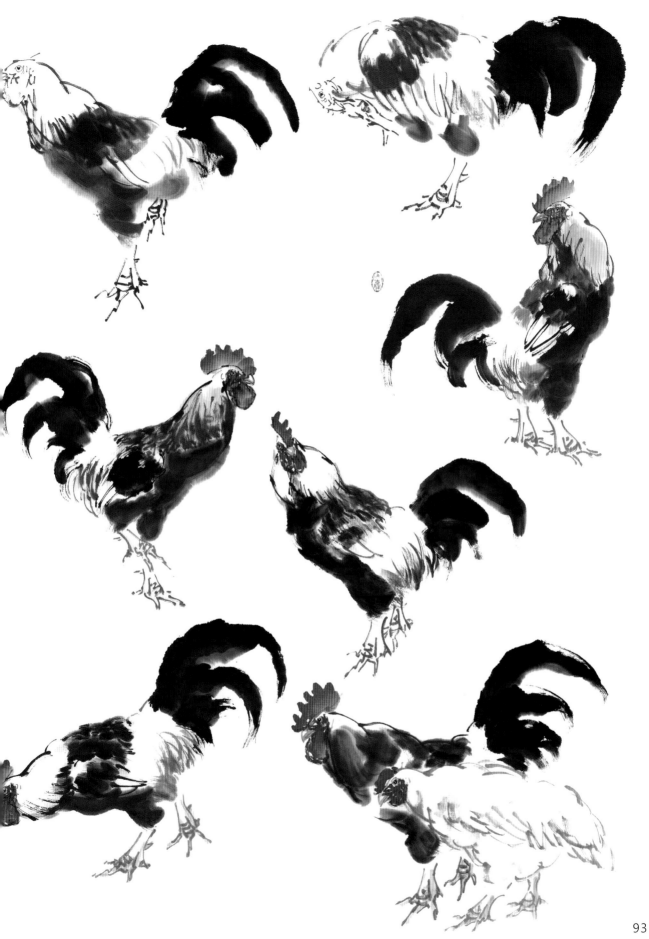

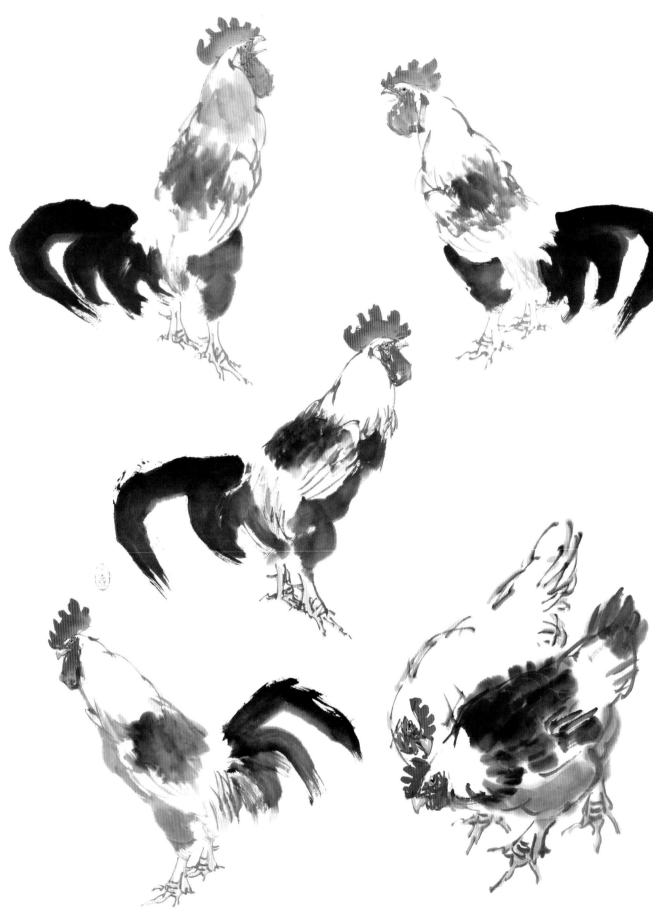

雞題材創作的畫法

《籬畔秋酣呈吉祥》畫面中以公雞為主體，配以菊花，並點遠景表現出秋的韻味。公雞是國畫中常見的題材，作為勇氣和品德的化身。

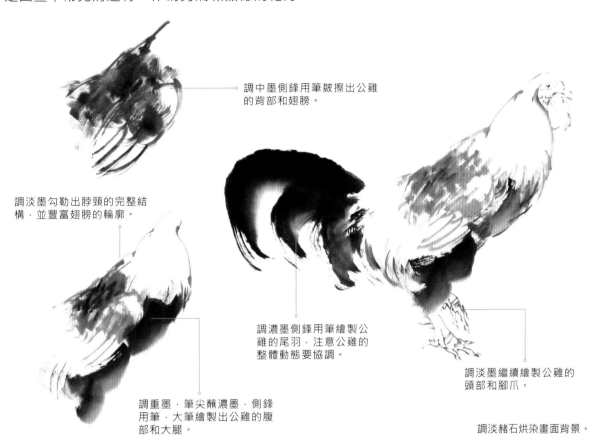

調中墨側鋒用筆皴擦出公雞的背部和翅膀。

調淡墨勾勒出脖頸的完整結構，並豐富翅膀的輪廓。

調濃墨側鋒用筆繪製公雞的尾羽，注意公雞的整體動態要協調。

調淡墨繼續繪製公雞的頭部和腳爪。

調重墨，筆尖蘸濃墨，側鋒用筆，大筆繪製出公雞的腹部和大腿。

調淡赭石烘染畫面背景。

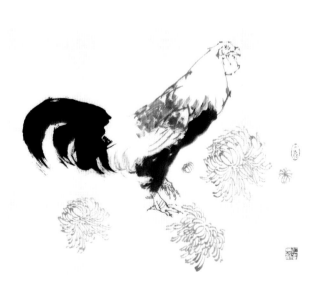

確定好畫面構圖，調淡墨繪製配景菊花的花頭，注意和主體物公雞的墨色對比。

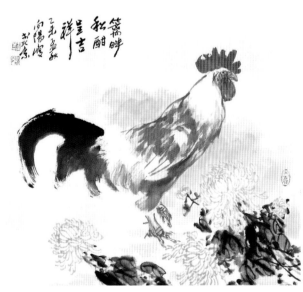

花青加藤黃調和繪製菊葉，並調重墨繪製葉脈和花梗。結束畫面之後，題字落款，完成作品。

作品賞析

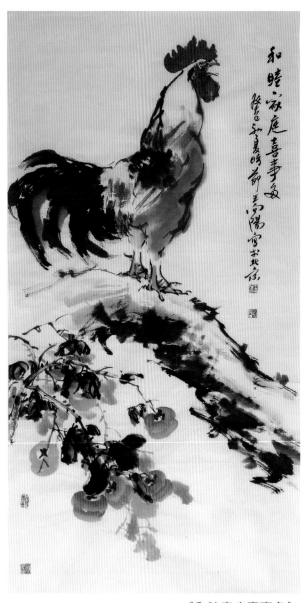

《和睦家庭喜事多》

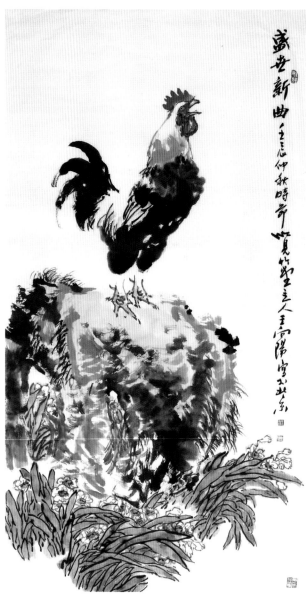

《盛世新曲》

　　雞鳴叫時頭上仰、微微向前探，口張開，喉腔打開，軀幹部豎起，尾向下用力，兩翅夾緊，大叫時爪子用力抓地，渾身充滿了力量，讓人仿佛聽到了鳴叫之聲。雞的整個啼叫過程動作很微妙，一定要表現出它最精彩且能呈現出特徵的一面。

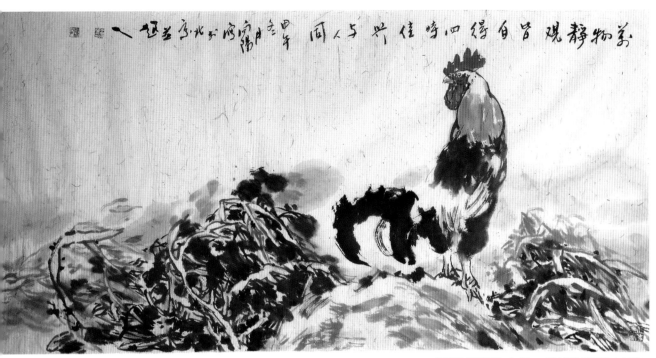

《萬物靜觀皆自得，四時佳興與人同》

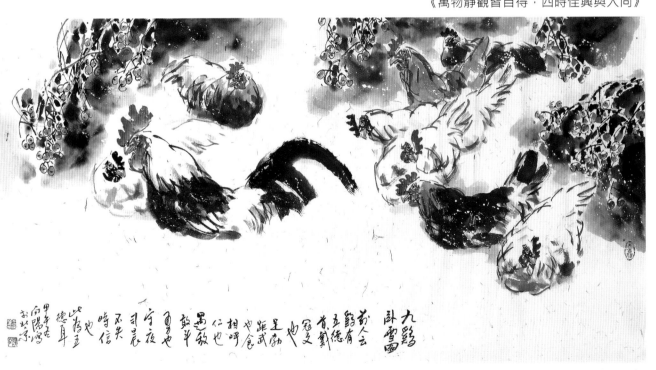

《九雞臥雪圖》

　　畫面中九隻雞的神態各不相同，"九"是一個吉利數字，也有長久的寓意，空白處營造出雪景的氛圍。雪潔白無暇，民間把瑞雪作為豐收的徵兆。有的也把雪和銀子聯繫起來，作為財富的象徵。黑雞紅冠，對比強烈，很有喜慶，這幅畫表現技法和寓意結合得很成功。

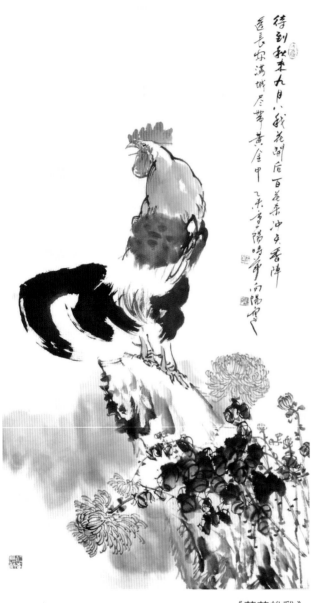

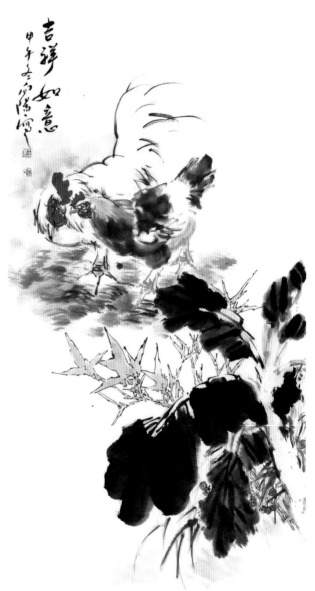

《菊花雄雞》

《吉祥如意》

菊花傲霜高潔，有長壽的寓意，與公雞的
結合更凸顯出雄雞的高遠偉岸，英姿颯爽。

公雞與母雞相互依偎，恩愛有加，而潑墨
繪製成大片芭蕉的大片濕墨與雙勾的竹葉形成
鮮明的對比。

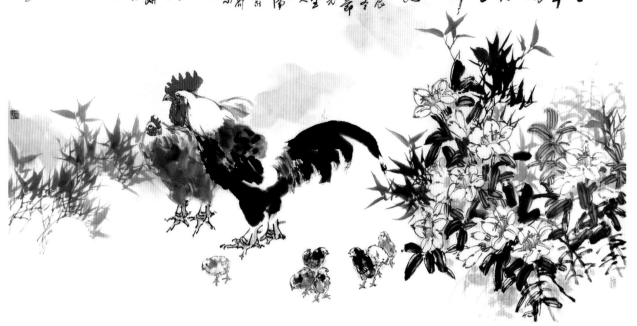

也暢和風惠清氣天朗時記聖益華都寧寓王之筆覽時節甲辰王辰

意如祥吉合好年百

《百年好合 吉祥如意》

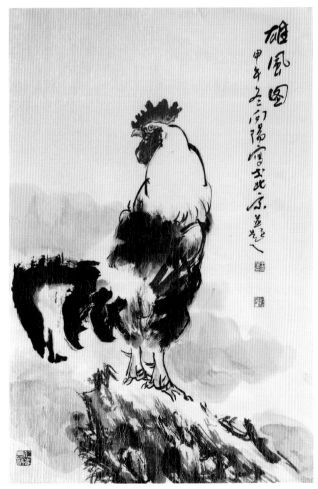

《雄風圖》

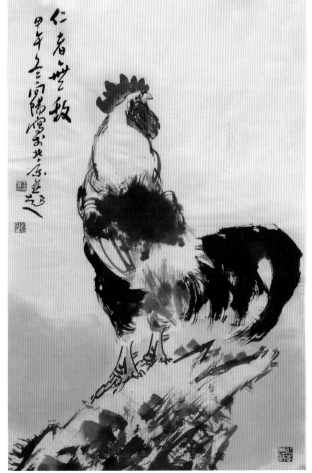

《仁者無敵》

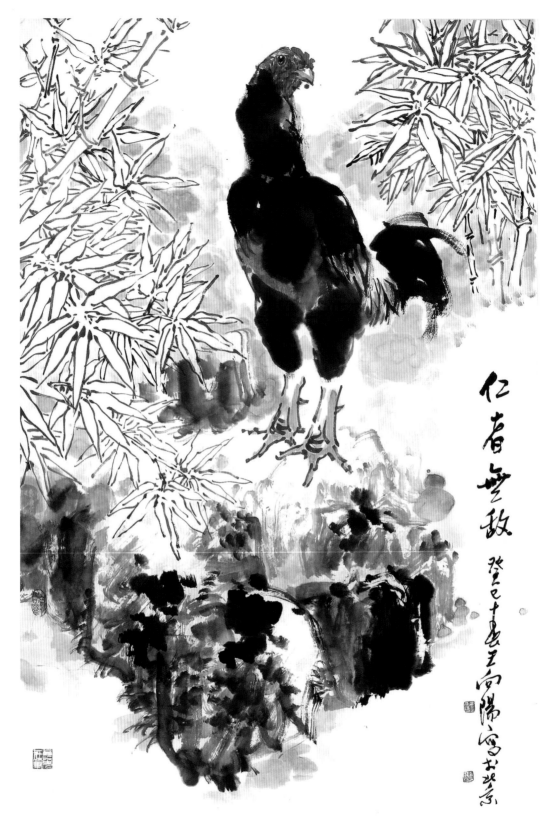

《仁者無敵》

　　雙勾法竹葉和整塊的墨色繪製的鬥雞形成對比，使畫面不單調，大筆隨意點
染的石塊，渾然天成，極為自然，使畫面內容完整，形式統一。

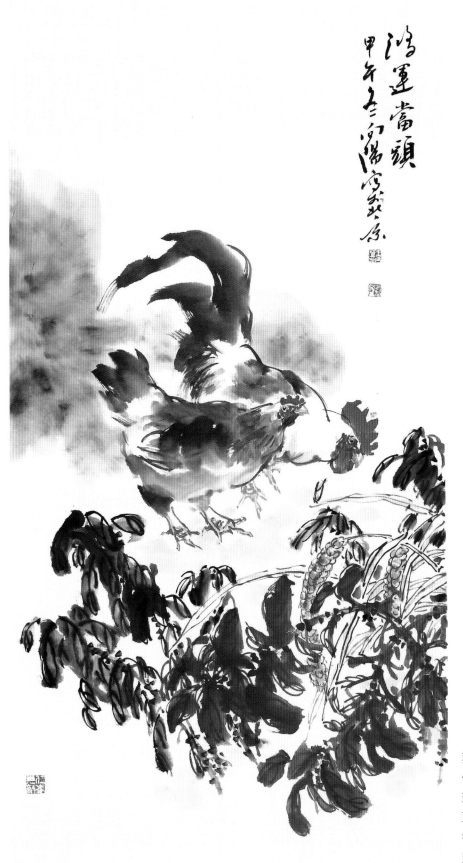

鴻運當頭
甲午年春月瀚之於……

畫面中雙勾谷穗、谷葉和沒骨法點染的雁來紅使畫面顯得十分豐富,表現出強烈的空間感。讓人聯想到豐收的秋天果實飄香和一望無際的穀子地的豐收景象。

《鴻運當頭》

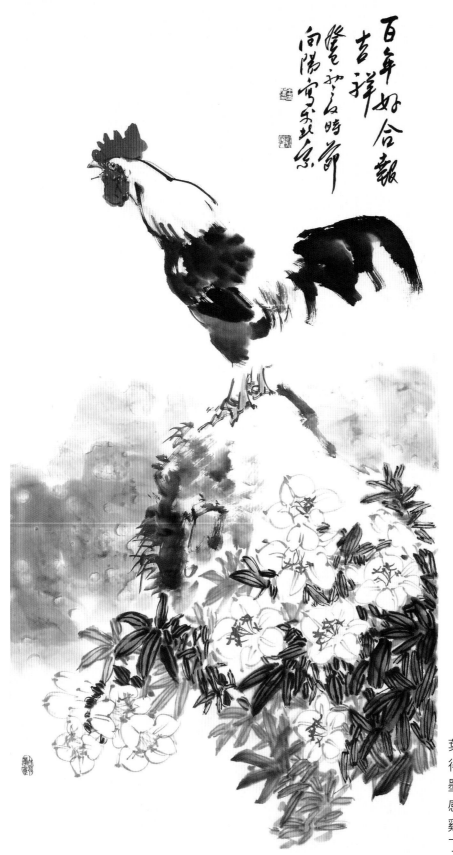

此畫面中成片的樹
葉將白色的百合花襯托
得更加醒目，石頭用淡
墨濕筆皴擦畫出其體積
感。而畫面中主體物公
雞的倒三角造型則增加
了畫面的動感。

《百年好合報吉祥》

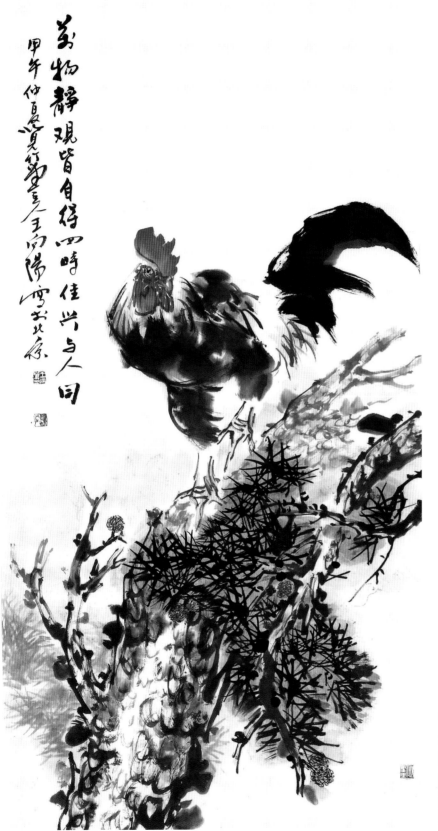

萬物靜觀皆自得
四時佳興與人同
甲午仲夏
賈榮志
王丙陽寫於北京

畫面中描繪的公雞在松樹上瀟灑自如地踱步，表現出公雞英姿颯爽的氣概。松針和松幹的筆法處理得靈活，使畫面中明暗豐富，輕重適宜。

《萬物靜觀皆自得，四時佳興與人同》

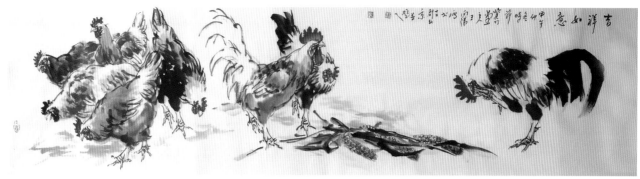

《吉祥如意》

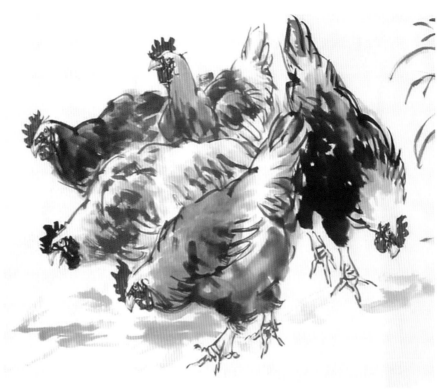

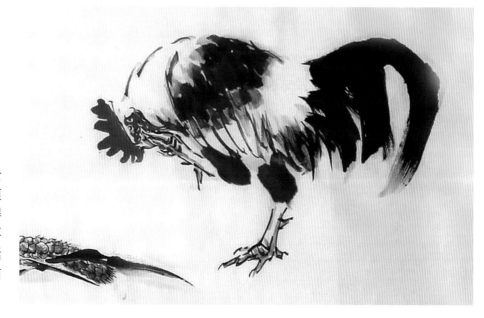

　　畫面中描繪公
雞撓癢的瞬間，這
一瞬間的動作使得
畫面鮮活起來。平
時練習要深入生活
才能發現生活中有
趣的自然之美。

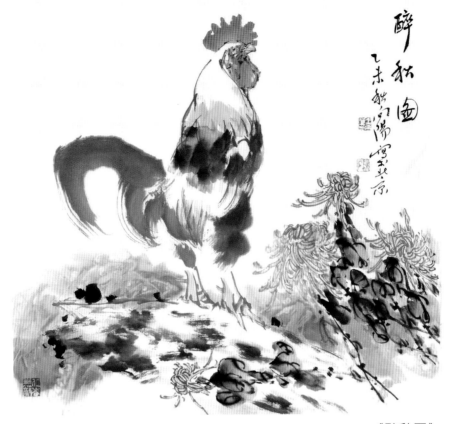

《醉秋圖》

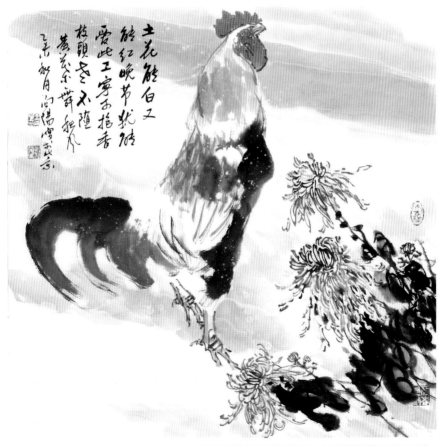

《寧可豔香枝頭老‧不隨黃葉舞秋風》

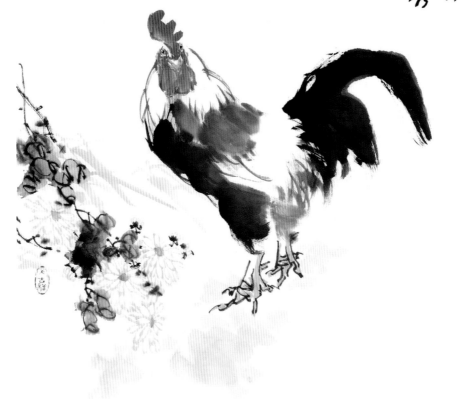

《花前競秀》

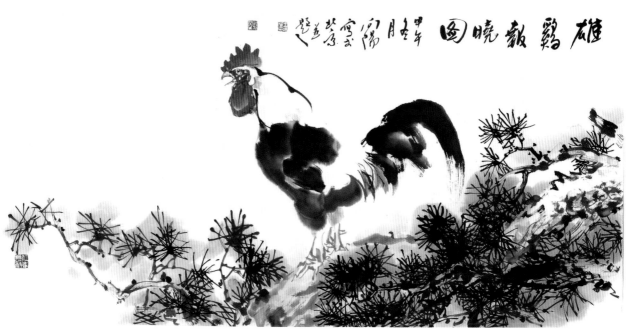

《雄雞報曉圖》

第八章 狗的基本畫法
狗頭的畫法

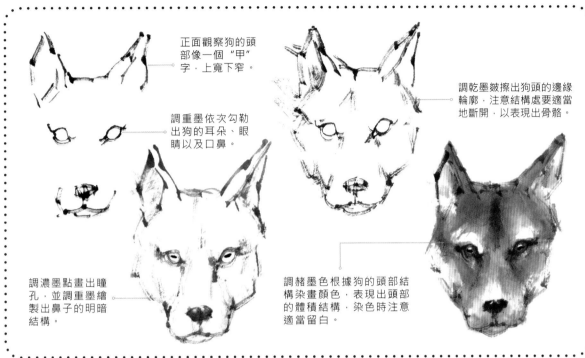

正面觀察狗的頭部像一個"甲"字，上寬下窄。

調重墨依次勾勒出狗的耳朵、眼睛以及口鼻。

調乾墨皴擦出狗頭的邊緣輪廓，注意結構處要適當地斷開，以表現出骨骼。

調濃墨點畫出瞳孔，並調重墨繪製出鼻子的明暗結構。

調赭墨色根據狗的頭部結構染畫顏色，表現出頭部的體積結構，染色時注意適當留白。

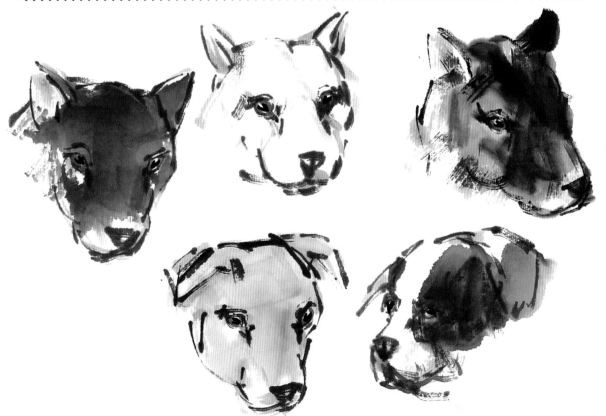

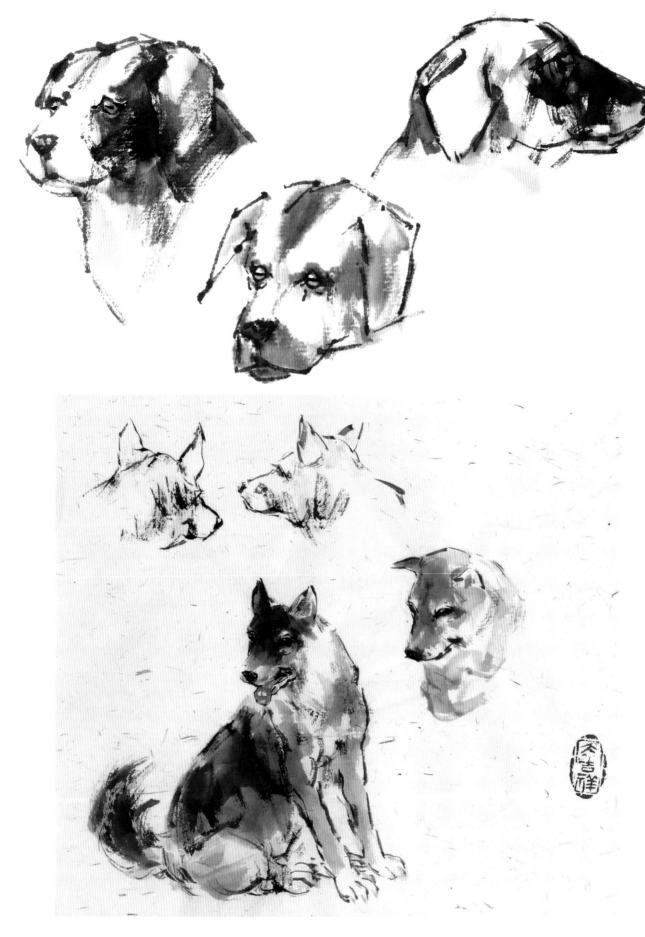

狗腿的畫法

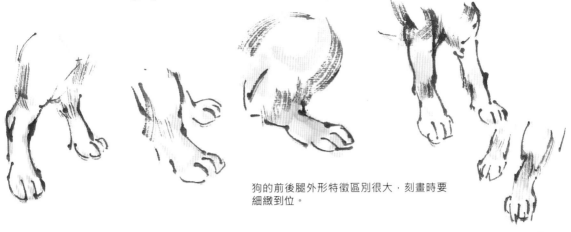

狗的前後腿外形特徵區別很大，刻畫時要
細緻到位。

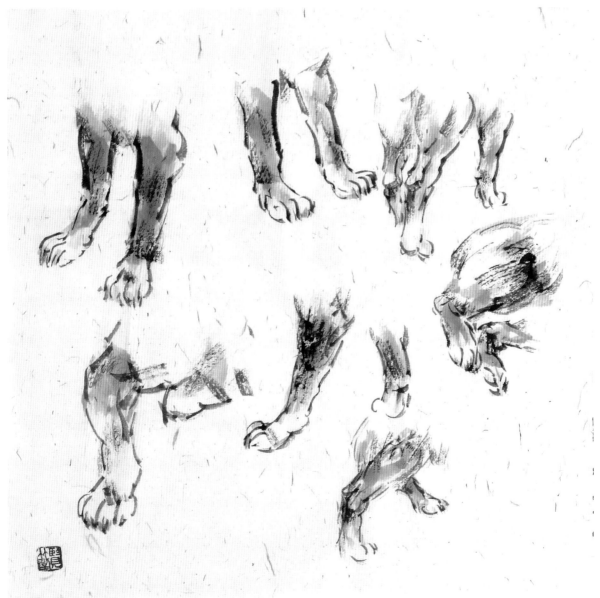

完整狗的畫法

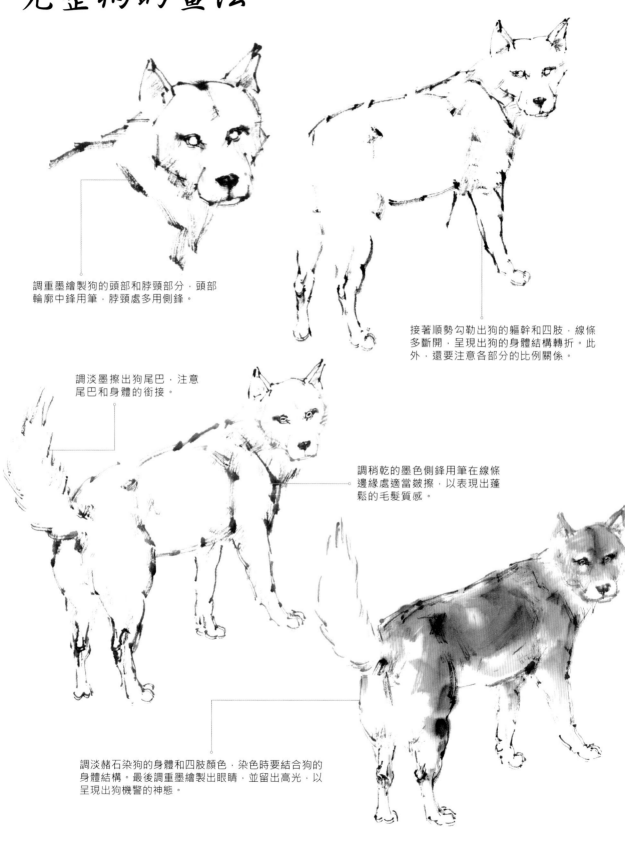

調重墨繪製狗的頭部和脖頸部分，頭部輪廓中鋒用筆，脖頸處多用側鋒。

接著順勢勾勒出狗的軀幹和四肢，線條多斷開，呈現出狗的身體結構轉折。此外，還要注意各部分的比例關係。

調淡墨擦出狗尾巴，注意尾巴和身體的銜接。

調稍乾的墨色側鋒用筆在線條邊緣處適當皴擦，以表現出蓬鬆的毛髮質感。

調淡赭石染狗的身體和四肢顏色，染色時要結合狗的身體結構。最後調重墨繪製出眼睛，並留出高光，以呈現出狗機警的神態。

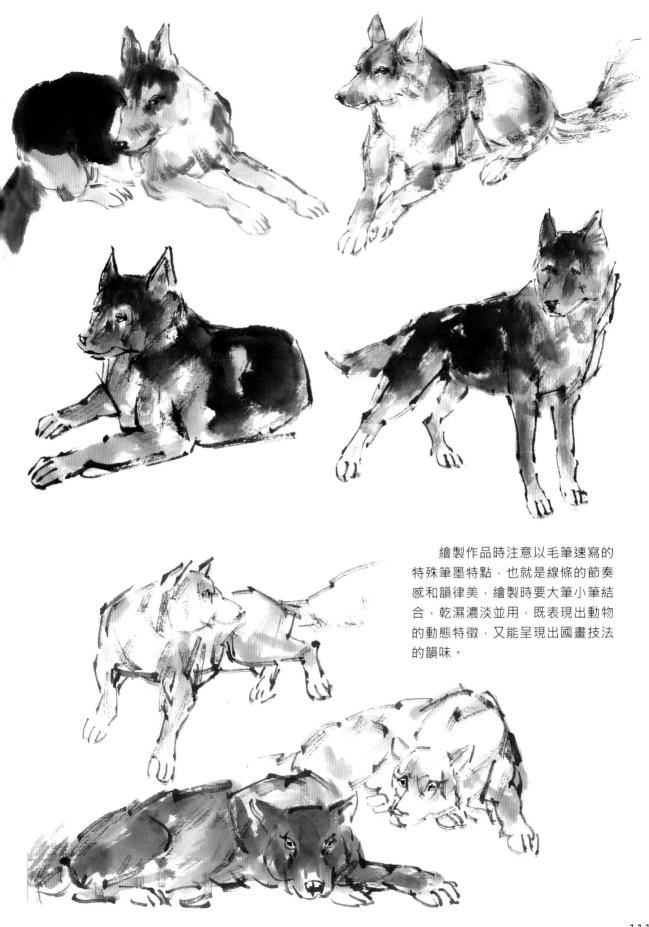

繪製作品時注意以毛筆速寫的
特殊筆墨特點，也就是線條的節奏
感和韻律美，繪製時要大筆小筆結
合，乾濕濃淡並用，既表現出動物
的動態特徵，又能呈現出國畫技法
的韻味。

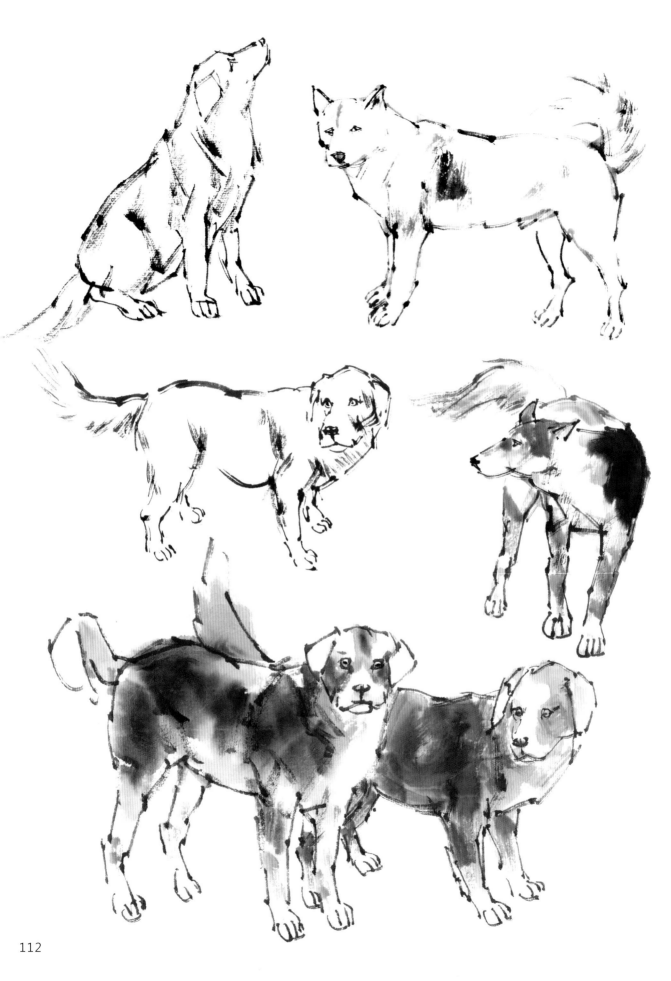

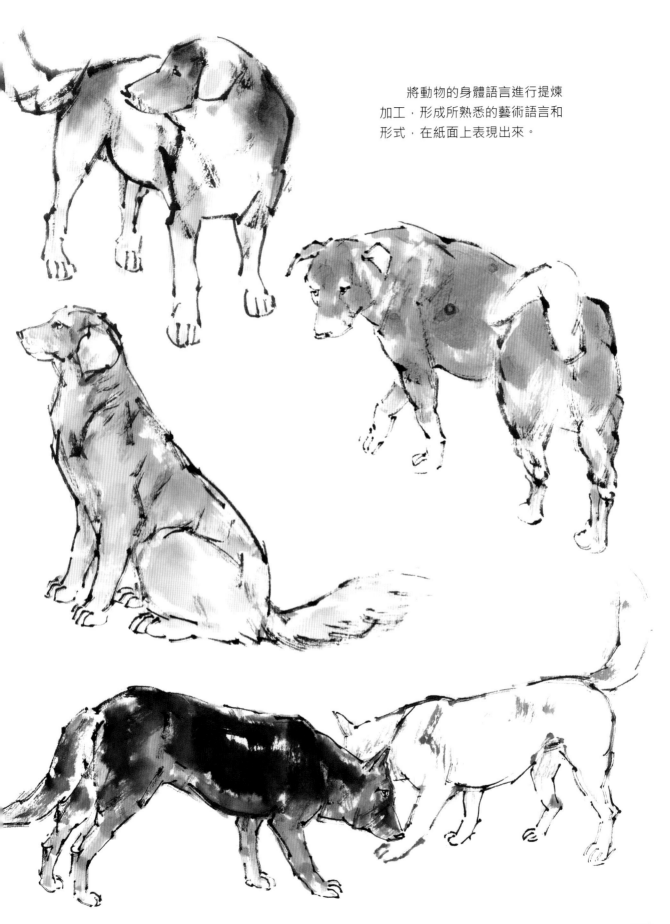

將動物的身體語言進行提煉
加工，形成所熟悉的藝術語言和
形式，在紙面上表現出來。

狗題材創作的畫法

　　《旺財如雪》是以雪中站立的狗為主體，枯草和雪為配景，彰顯了安寧和諧的畫面效果。此創作畫面層次分明，透過特殊技法表現雪景，表現出畫面的寧靜祥和。

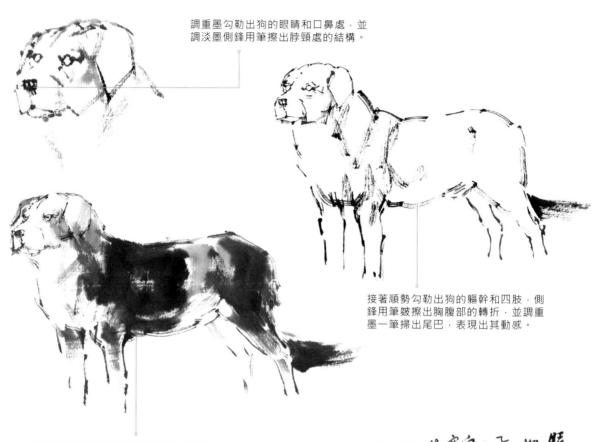

調重墨勾勒出狗的眼睛和口鼻處，並調淡墨側鋒用筆擦出脖頸處的結構。

接著順勢勾勒出狗的軀幹和四肢，側鋒用筆皴擦出胸腹部的轉折，並調重墨一筆掃出尾巴，表現出其動感。

分別調中墨和淡墨染狗的身體，注意透過墨色的層次變化表現身體的結構特點。

在身體墨色半乾時，調濃墨以積墨法繼續在狗軀幹上添加墨色，使其形成層次上的厚重感。之後調赭石在其他空白處著色。

調淡墨和赭石繪製枯草，形成一種風吹草動的動感；調淡赭墨畫雪地深色處，同時留白以示雪地。待畫面快乾時，調比較稠的鈦白在畫面中甩白點表現雪花，注意控制好筆的力度。

作品賞析

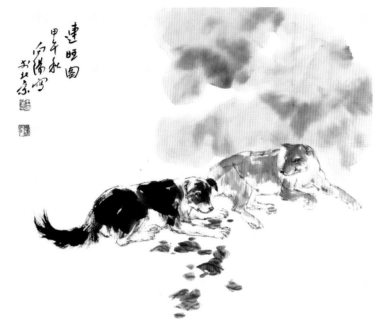

《連旺圖》

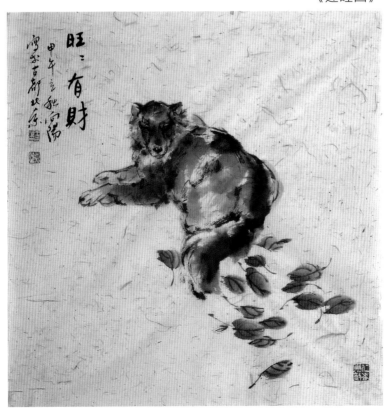

《旺旺有財》

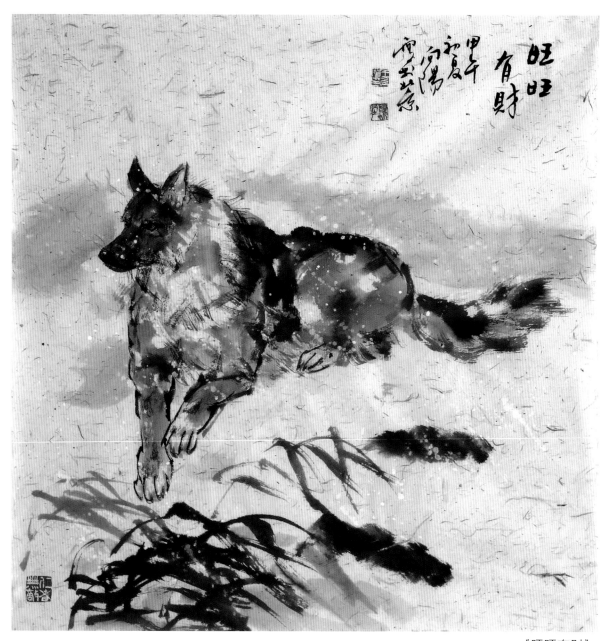

甲午初夏寫於洛陽雪玉堂

《旺旺有財》

116

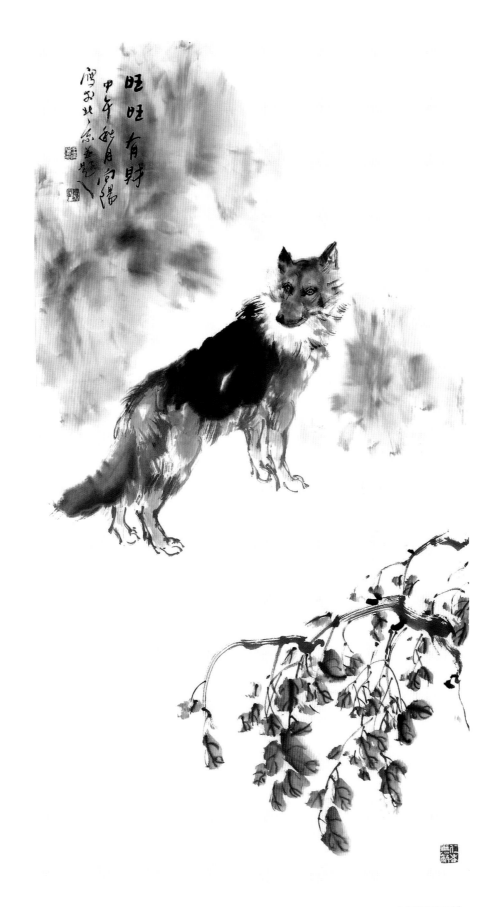

《旺旺有財》

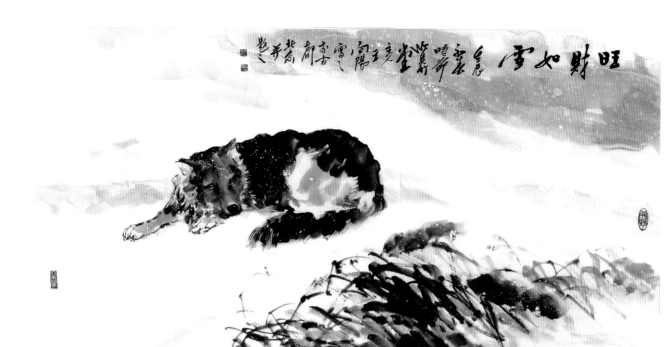

《旺財如雪》

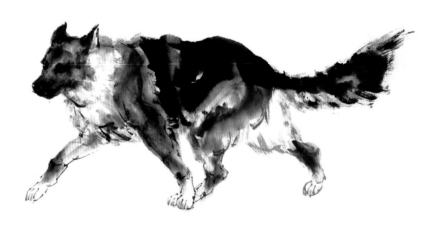

《春風得意》

　　動物的行、動、坐、臥、走、跑、跳都有一定的規律，雖無常形，但有常理。這種常理包括骨骼、肌肉的牽拉和運動的變化，既要熟悉動物的解剖結構，又要瞭解動物生活中感情的變化，這樣塑造出的動物形象才能更加生動有趣。

第九章 豬的基本畫法
豬頭的畫法

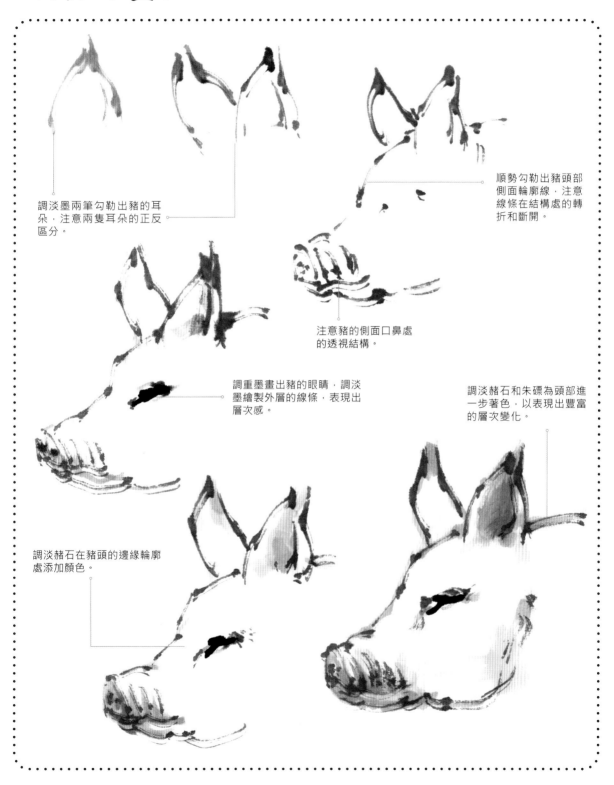

調淡墨兩筆勾勒出豬的耳朵，注意兩隻耳朵的正反區分。

順勢勾勒出豬頭部側面輪廓線，注意線條在結構處的轉折和斷開。

注意豬的側面口鼻處的透視結構。

調重墨畫出豬的眼睛，調淡墨繪製外層的線條，表現出層次感。

調淡赭石和朱磦為頭部進一步著色，以表現出豐富的層次變化。

調淡赭石在豬頭的邊緣輪廓處添加顏色。

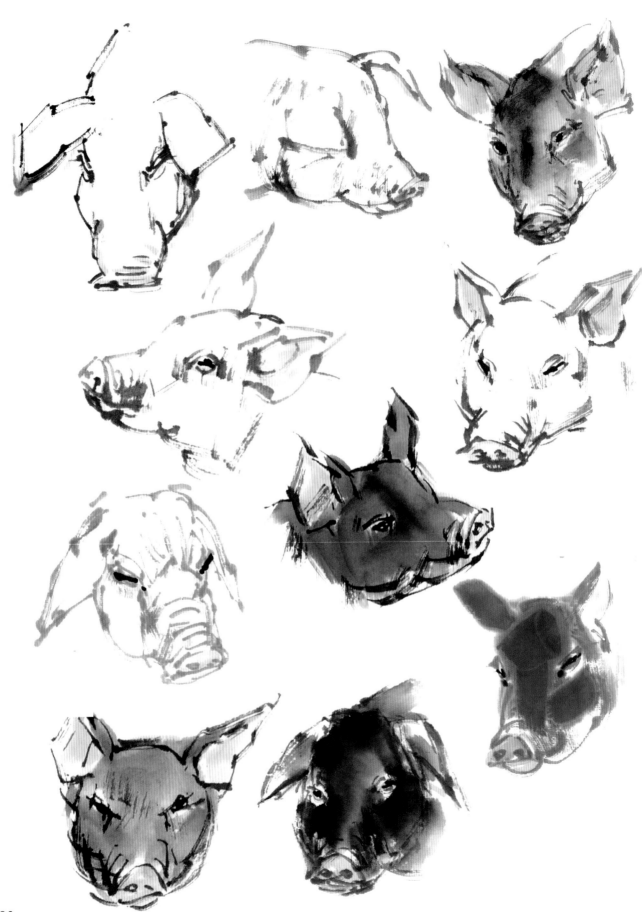

豬蹄的畫法

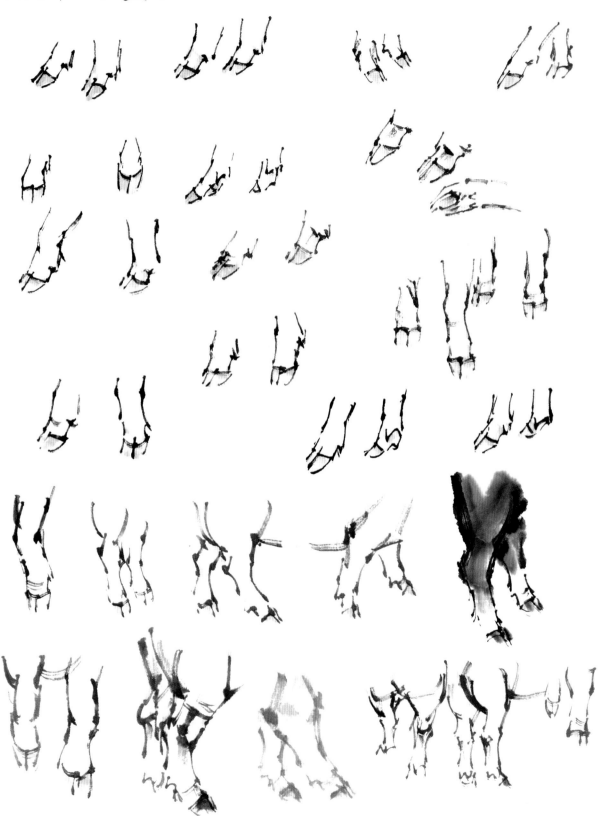

完整豬的畫法

範例一

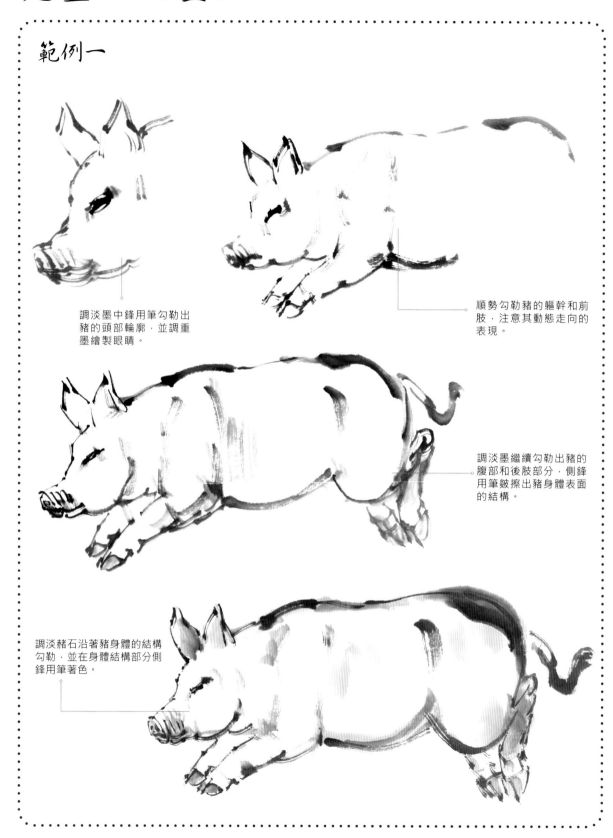

調淡墨中鋒用筆勾勒出
豬的頭部輪廓，並調重
墨繪製眼睛。

順勢勾勒豬的軀幹和前
肢，注意其動態走向的
表現。

調淡墨繼續勾勒出豬的
腹部和後肢部分，側鋒
用筆皴擦出豬身體表面
的結構。

調淡赭石沿著豬身體的結構
勾勒，並在身體結構部分側
鋒用筆著色。

範例二

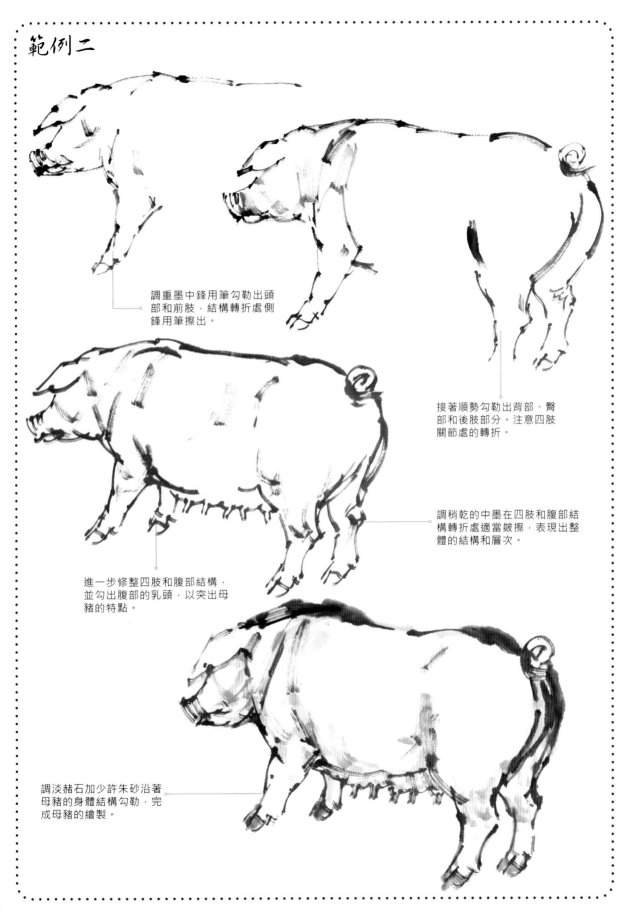

調重墨中鋒用筆勾勒出頭
部和前肢，結構轉折處側
鋒用筆擦出。

接著順勢勾勒出背部、臀
部和後肢部分。注意四肢
關節處的轉折。

調稍乾的中墨在四肢和腹部結
構轉折處適當皴擦，表現出整
體的結構和層次。

進一步修整四肢和腹部結構，
並勾出腹部的乳頭，以突出母
豬的特點。

調淡赭石加少許朱砂沿著
母豬的身體結構勾勒，完
成母豬的繪製。

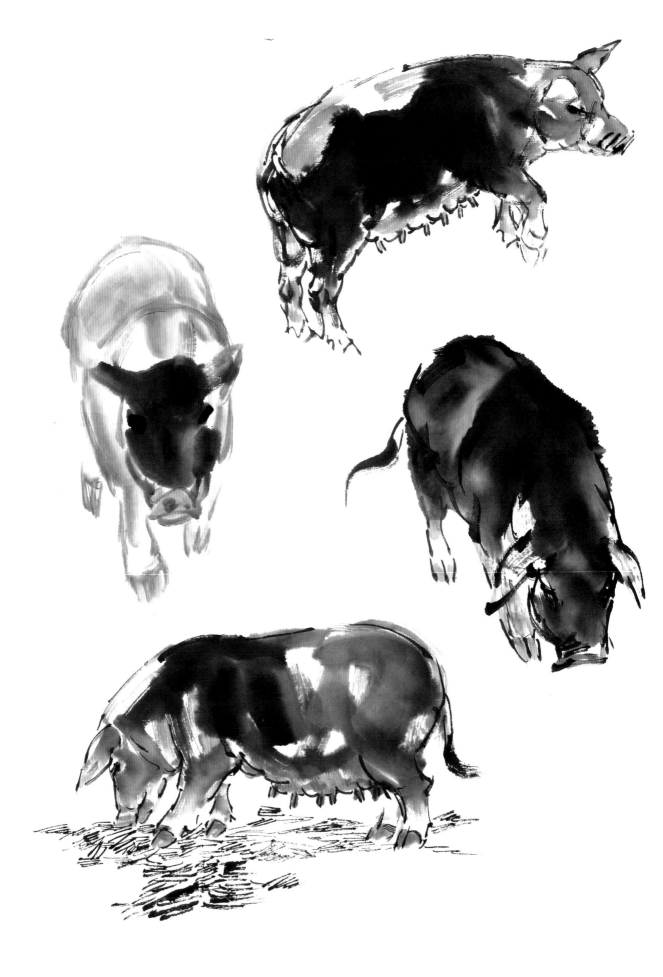

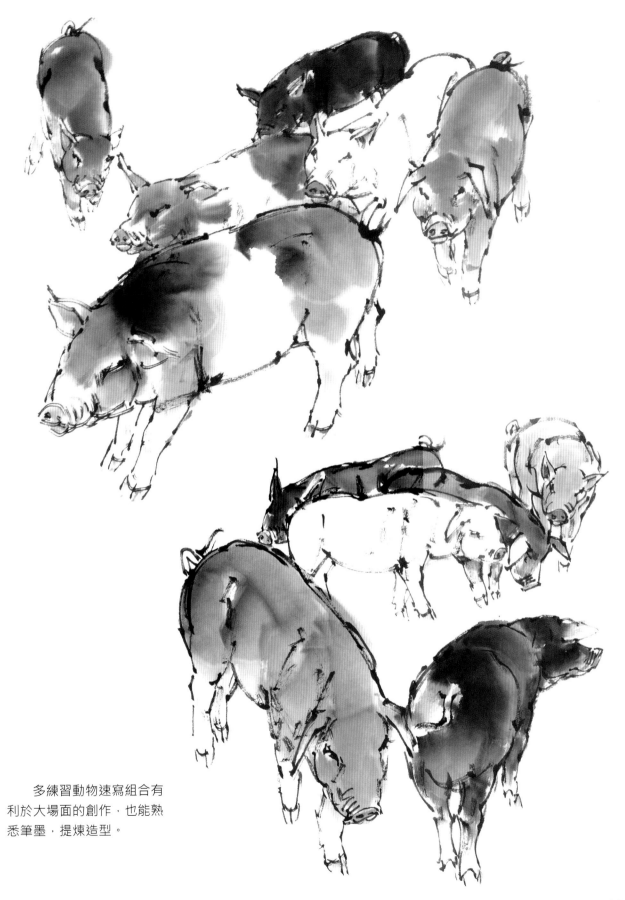

多練習動物速寫組合有
利於大場面的創作,也能熟
悉筆墨,提煉造型。

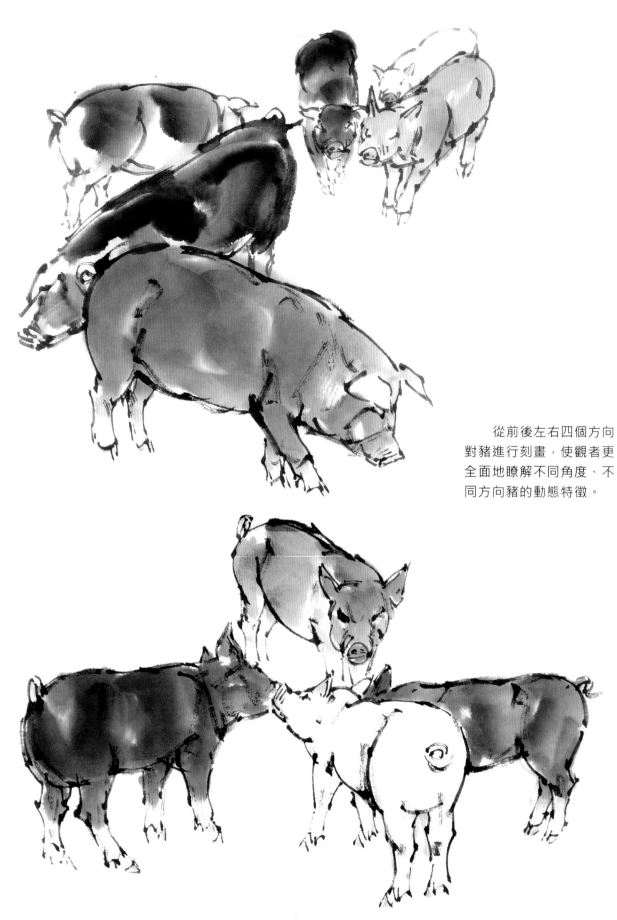

從前後左右四個方向
對豬進行刻畫，使觀者更
全面地瞭解不同角度、不
同方向豬的動態特徵。

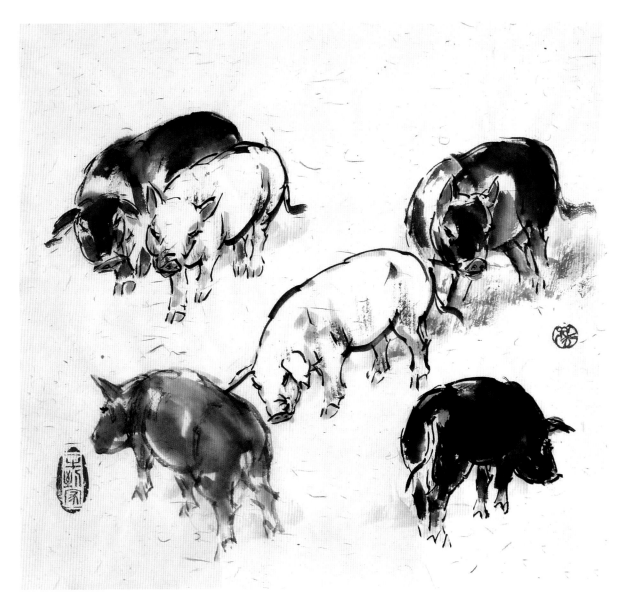

　　繪製作品創作時不必拘泥於三筆如何、五筆如何，要舉一反三、觸類旁通，要活學活用，切忌生搬硬套。

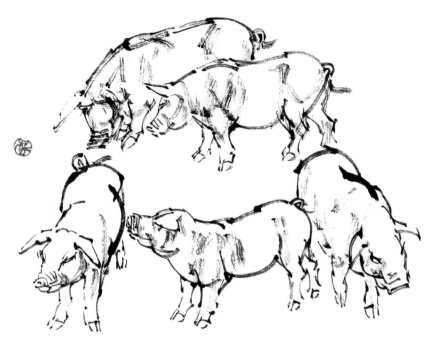

組合練習對創作有極
大的好處，黃冑、史
國良等名家都在這方
面做了大量的工作，
並取得很大的成就。

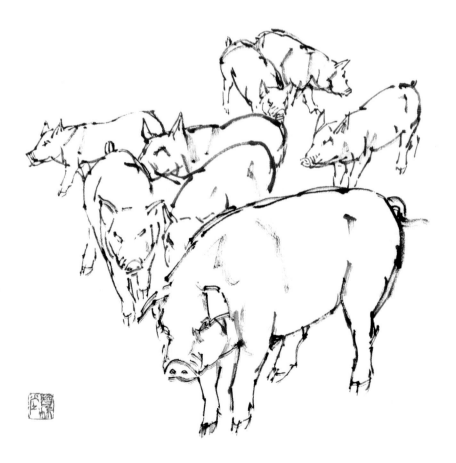

老豬和小豬不僅是大
小的問題，它們的形
體也有根本的區別，
因此要仔細觀察，才
能表現它們的區別。

豬題材創作的畫法

　　《母子情深》創作透過大豬和小豬的組合表現出動物之間的母子神情。作品以豬為主體，採用對角線式構圖，添加白菜等靜物豐富畫面，呈現了豐富的生活趣味。

調重墨勾勒出豬頭部正面的輪廓結構，尤其是注意各部分的比例關係和體積感的表現。

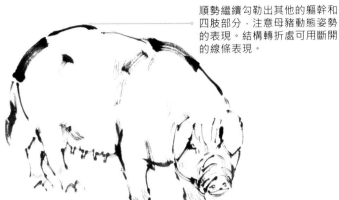

順勢繼續勾勒出其他的軀幹和四肢部分，注意母豬動態姿勢的表現。結構轉折處可用斷開的線條表現。

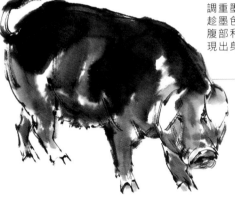

調重墨對豬的背部著色，趁墨色未乾時調淡墨為胸腹部和四肢著色，注意表現出身體的層次感。

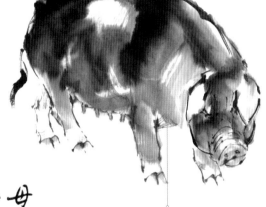

調淡赭石對結構線進行勾勒，尤其是胸腹部和四肢。

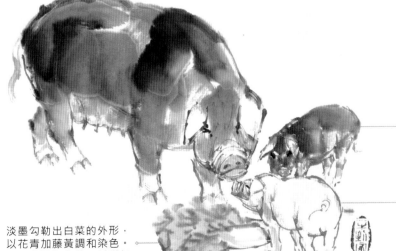

調重墨繪製出母豬一側的小豬造型，繪製時要注意表現三隻豬的互動關係。

調中墨勾勒出白色小豬的結構輪廓，注意其動態的表現。

淡墨勾勒出白菜的外形，以花青加藤黃調和染色。畫面中添加白菜。以增加畫面的趣味性。

作品賞析

東奔西跑
益修行
肥頭大耳
樂融融
渾身墨
寶儼柏
功員得
正果桂
天達
王富陽
寫之
古郡柴甲

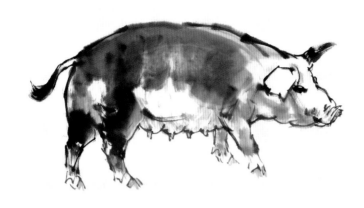

甲午
寫富陽
蓬天
達順
得正果
勤員
宝仙机
身墨
融渾
大耳樂
行肥頭
跑益修
東奔西

福臨�
門

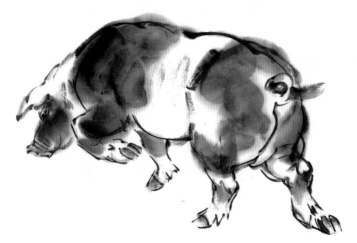

這兩幅作品是根據詩句
創作的，生動的形象，輕鬆
的筆墨，畫完之後感覺任何
背景都成了多餘，所以直接
題款鈐印完成。

《福臨門》

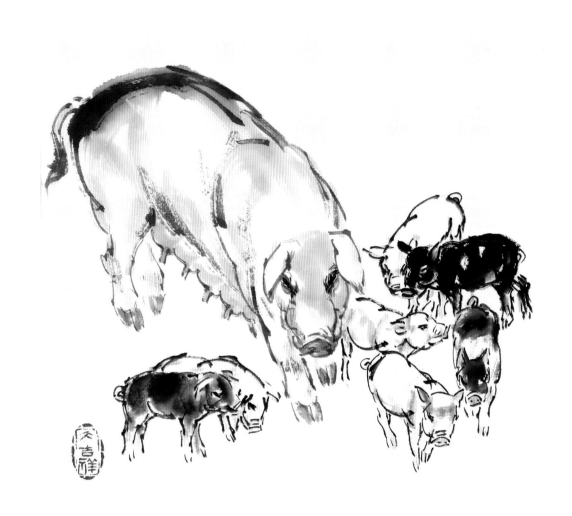

《母子圖》

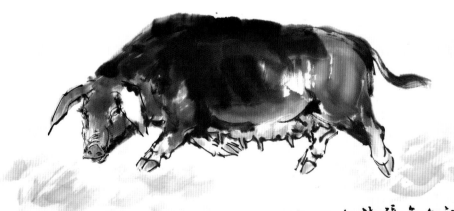

小小也

曾錐

刺股

不徒自

手走

江湖

乞靈

無著

張皇基

沐浴熏

香畫

墨豬

悲鴻浮

甲午

初春

時春時

節

筆斤

墨聿

尚陽

寫於

古

都

北

京

大學

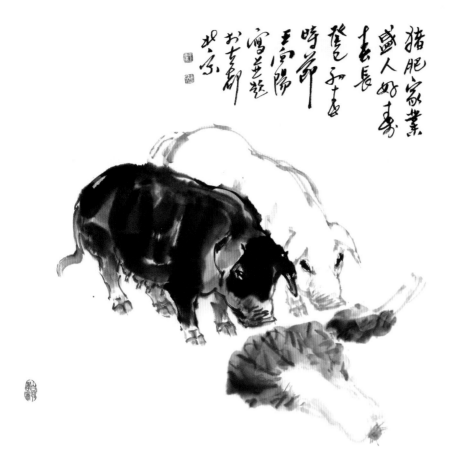

白菜在民間
寓意"財"，也
呈現了人們對美
好生活的嚮往。

《豬肥家業盛，人好壽春長》

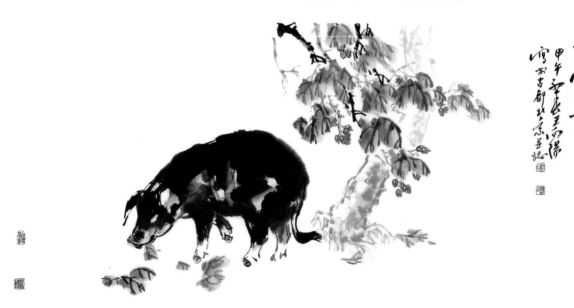

《大富貴》

這幅作品表現的是豬邊吃邊轉身，轉身時腰部弓起的瞬間，尾巴搖來搖去也表
現了豬高高興興進食的場景。

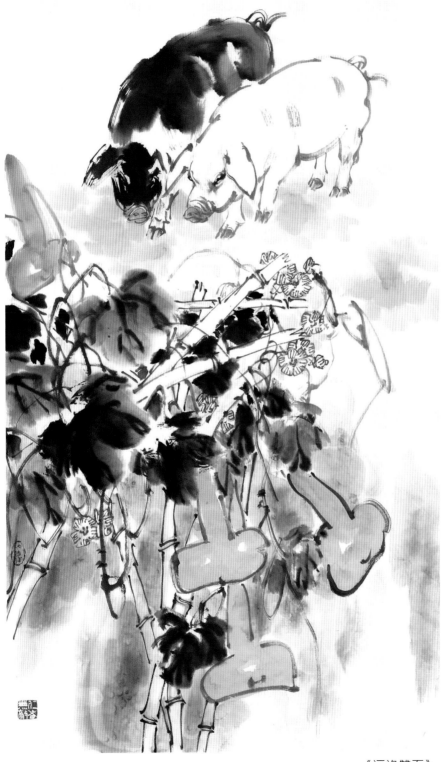

《福祿雙至》

"葫蘆"諧
音為"福祿"，
因此葫蘆在國畫
創作中是經常表
現的題材。

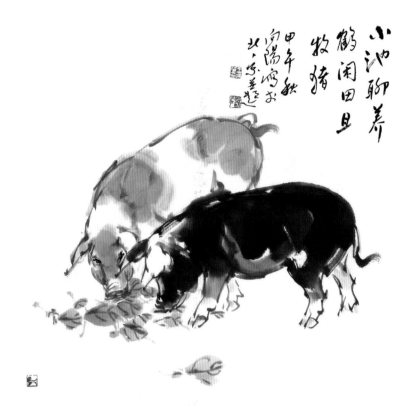

《小池聊養鶴．閒田且收豬》

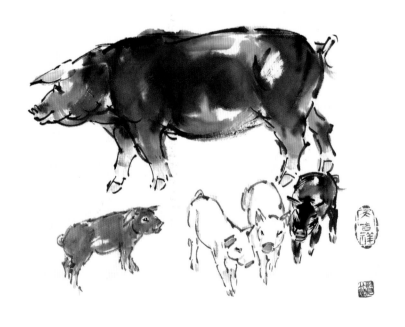

　　此幅作品中小豬和大豬的區別表現得較為明顯，不只是把大豬畫大那麼簡單。

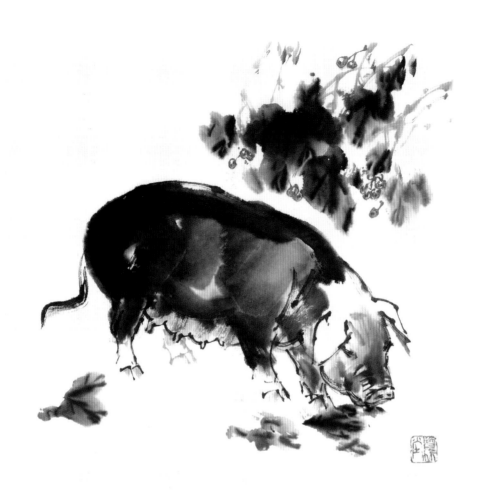

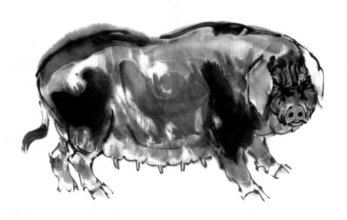

《大富貴》

母豬老態龍鍾的身體很適合用水墨來表現，更能突出滄桑感。母豬還讓人聯想到生命
的生生不息以及滾滾的財源，使觀者對豬又增添了幾分喜愛之情。

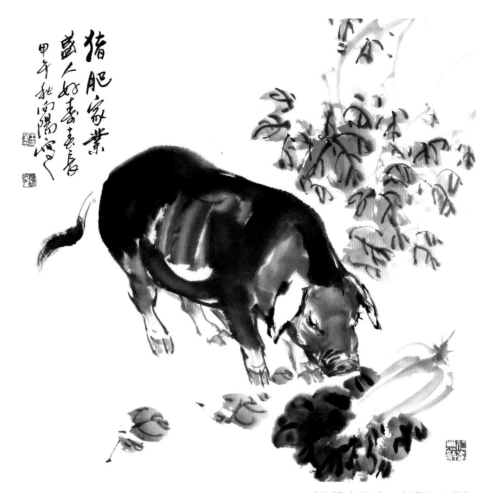

《豬肥家業盛‧人好壽春長》

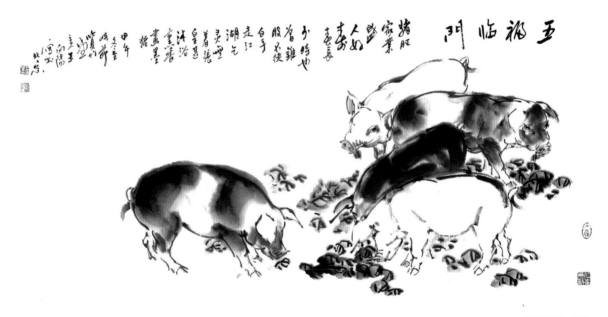

《五福臨門》